U0111201

音樂遊樂場

Johnny Yim

獻給愛妻陳璧沁

感謝太太每一天給予我笑容，溫柔待我，體諒我，讓我還能繼續成長，不斷創新。沒有妳無微不至的關心和照顧，我就不能完成這本書了。我愛妳！

序一

Johnny 是我很敬佩的音樂人，我是通過他太太認識他的。我和璧沁在樂團合作過，一個偶然的機會認識了 Johnny，並成為了很好的朋友，有很多不同的合作。我覺得 Johnny 是一個不斷嘗試新事物的音樂人、藝術家，我十分欣賞他這個特質。這是一個特色，也是藝術不斷進步的重要元素。在此恭喜 Johnny 完成了他的第一本書，希望這本書能帶給讀者很多 inspiration，不管是在音樂上也好，人生上也好，希望大家會有所共鳴。

廖國敏

序二

一向以來音樂總是給人一種陶冶性情的感覺，但原來音樂也可以啟發一個人從心底裡的潛能。作為一個音樂人，他要夠膽，才能有無限的創意！

Johnny Yim 就是一個這樣的人才，他跟我合作過無數歌曲，尤其是在《欣賞》及《音樂大本營》這兩張唱片內，我和他那種天馬行空，不著邊際的創作靈感發揮到淋漓盡致，只要我想得出的主意他都可以配合到天衣無縫、滴水不漏。他就是夠膽！這本書的內容多姿多彩，讓大家在文字行間裡多些瞭解 Johnny Yim 的內心領域，還有他在音樂世界是如何闖出一片天及得到大家的認同。

Johnny 就是夠膽兼有料，期待他這本書的出版！

譚詠麟

序三

我不知道應怎樣解釋，這麼多年來，在人海茫茫中，在這個行業裡找到一位可以和自己同呼同吸、默契十足的人，是多麼困難。儘管是由同一位媽媽生出來的兩個孩子，也不一定有這種默契，彼此相惜相知。

我很慶幸 Johnny 在我的生命裡出現。在生活上、工作上、音樂上，我們的契合度是驚人的，我自己也覺得非常神奇，所以很感謝上帝讓我遇到 Johnny。我們相知相守超過十年。這十多年來，我們建立了比親情更濃厚的感情；我們時刻互相陪伴、支持。無論是在舞台上演出，還是肩並肩坐在一起寫歌的時候，沒有人能像 Johnny 一樣瞭解我，所以我很珍惜我們之間的情感。我跟 Johnny 有著很相似的經歷。他在加拿大成長、學習，回香港後打拼事業，吃了很多苦頭，很多現在見到他成功的人所不能想像的苦頭，因此我覺得，這個人是值得所有美好的事情在他身上發生的。

我很開心 Johnny 出版這本書，希望他的人生經歷，包括低潮和高峰，能夠讓讀者得到啟發。Johnny 是神賜給我的瑰寶，亦是賜給世人寶貴的禮物，我們要好好珍惜。

張敬軒

序四

Johnny 是我在音樂圈合作次數最多的監製。最初我跟其他
填詞人參與製作一樣，只會跟監製電話聯絡，彼此沒有碰面
機會。直至譚校長錄專輯《欣賞》，我負責普通話指導，才
踏進人稱「編曲洞」的 Johnny 工作室，跟那裡的主人互相
認識，日後還常常並肩合作。

Johnny 外號「編曲俠」。他才華橫溢、音樂造詣精湛，毋
庸置疑；參與過的音樂製作範疇和項目數量，應該多得連他
自己也數不清了。一直認為這位音樂才子應出版關於流行音
樂工作的專書，讓有志入行的新秀可以瞭解他豐富的識見、
經驗和心得，為加入樂壇作好準備，邁步向理想進發。

簡嘉明

自序

人生總是有驚喜。萬萬想不到 2024 年的我，寫了人生的第一本書，十分感謝香港三聯的邀請，給予我一個機會分享我的音樂人生。

寫書的過程中勾起我很多回憶，雖然暫時未算是十分年長，但回顧從小到大的我，有很多說話想告訴小時候的我，其中最重要的是，我會跟小 Johnny 說：「你的音樂夢想幾乎已經實現了，也達成了很多目標，你的努力沒有白費！幸好你常常去圖書館閱讀音樂作品總譜、常常練琴，對我今天的音樂創作及演奏都有莫大幫助！往後我還會繼續努力，不會放棄，實現更多夢想！」這段時間寫書我不斷回顧過去，一直問自己有沒有努力、有沒有浪費每一分鐘，幸好，以往多年我都很珍惜自己的工作，也盡了最大努力。我是一個很怕浪費時間的人，我一直相信時間是天父送給我的大禮，但時間是會流逝的，所以我只想捉緊每一分鐘，珍惜每一個機會、每一個當下，為每一件事努力奮鬥。現在，我在小 Johnny 面前，起碼沒有愧疚的感覺。

現在的我在社會打滾了多個年頭，漸漸累積了很多工作經驗，也比年少時更瞭解行業裡的運作等等，感到自己心智及經驗都比較成熟及穩定了，而想做的事就會更多、理想更遠大。但一定也要有強健的體魄才能支持我繼續走更遠的路。可是，我卻對將來的我感到一點兒內疚，因為多年來為了工作而犧牲了健康。人到中年，少不免多了一些小毛病，雖然未算嚴重，但稍有身體狀況不佳，就會覺得很無助，因為只有自己身體健康，才能好好地生活及工作。所以，我現在也向將來的 Johnny 許下承諾，我會好好注意健康呢！保持身心健康，才有力氣去走更遠的路、實現更多的夢想。

藉著這本書，我也想感謝我的家人及我人生中遇過的人。寫書時的回顧，除了想起很多我自己成長的片段，也想起很多幫助我、支持我或曾經與我並肩作戰的朋友們，謝謝你們在我的生命中出現並且與我一起成長。也謝謝讀者們喜歡我在這本書中的分享，能夠與你們分享我的音樂人生，也是我的福分呢！

目錄

我是嚴勵行

chapter 1

I am Johnny Yim

20+17+6=43! 我的名字，筆畫一共 43 畫，這個號碼早在唸小學的時候經常牢記在心。可能因為自己喜歡找麻煩，老師都喜歡採用舊式管教——罰抄——來「侍候」我。每次要執行這「罰抄自己名字一百次」的任務時，心裡面會一邊從「1」數到「4,300」，一邊懊惱著到底罰抄對自己有什麼幫助，為什麼老師總是喜歡要我們罰抄。

我小時候是一個調皮的小朋友。我在香港灣仔的聖若瑟小學唸書，成績還可以，品行不算差，但有非常大的進步空間。可能因為自己的創意比較多，很多時候都會嘗試以不同的方法做事。例如媽媽曾為我安排好校車接送，但我會自己改乘巴士或地鐵上學，給媽媽發現後把她嚇壞了，所以大家不要學。唸小學的我，發育比同班同學遲緩，個子最小，所以長期在全班排隊的時候排第一位。不過我偏偏喜歡踢足球並且當守門員，試試最矮小的球員怎樣可以成為最佳的守門員把守最後防線。如此類推，我不斷地為自己的生活方式創造許多不一樣的可能，生活過得好不顛簸，成為大人世界所稱的「頑皮小孩」。

頑皮的我最喜愛的課外玩意就是樂高（LEGO）積木。樂高積木對我的家庭來說算是昂貴的玩具，所以非常感謝媽媽的慷慨。人生第一盒樂高積木是出產於 1982 年的型號 6362，

「市鎮郵局」。購買這盒樂高積木不是因為我小時候的夢想工作是當郵差,而是我非常喜歡套裝裡面附帶的部件。換句話說,我根本沒有打算跟隨說明書的任何指示,而是打算用套裝內的部件去建立自己的設計。套裝包括有落地玻璃、平屋頂和斜屋頂,以及郵差開的送信車部件。最後我砌了一個改裝車的車房,而不是郵局。往後每一次有機會購買新的樂高積木,都定睛在套裝內的部件,看它們能不能創造說明書以外的創作。

說到這裡,讀者可能覺得我的家一定很寬裕,有那麼多空間去砌積木!絕對沒有。

小時候我跟婆婆、姨姨和姐姐一起住在位於北角一個兩百多呎的小單位。我跟姐姐沒有自己的房間,我們從小都是在客廳打地鋪長大的,所以我倆的感情特別好,甚至會每晚先聊聊天再睡覺,親密無間。婆婆負責照顧我和姐姐,她也非常疼愛我們,而且常常陪伴在我們身邊。剛才說過的樂高車房,甚至油站、賽車場等等的「大型建設」,那時和我一起砌積木的好拍檔就是婆婆。外公比較早逝,所以沒有機會親自跟他聊天。聽婆婆說,他是一位很出色的工程師,在那個莫說上學,甚至得到溫飽也不易的年頭,公公已經在英國劍橋工程系碩士畢業,更當上軍艦的工程師,周遊列國。姨姨

小學校車內

很喜愛流行音樂，透過她，我人生第一次接觸到偶像海報
（還記得第一張是西城秀樹的），第一次接觸到流行音樂。
她也喜愛陳百強、譚詠麟、張國榮和梅艷芳等，床頭放滿了
他們的錄音帶。

爸爸媽媽住在我們隔壁的另一個小單位，因為他們的工作需
要有自己的空間。爸爸是一位中樂高手，聽說他是能彈能編
能作能唱的全能音樂人。他很多工作都跟粵曲演出有關係，
所以晚上會不斷有樂手和歌手們上來「操曲」，亦即是每晚
都有現場樂隊演奏，當然包括很多不同類型的樂器，挺酷
的。不過我小時候不懂事，只是覺得音樂很大聲很吵。試想
想晚上總聽到大堆木魚、鑼鼓和嗩吶等演奏的聲音，再有耐
性的人都會感到煩躁。媽媽是中國舞蹈家，白天經常有舞蹈
班，所以也有很多上門的學生們來上課。暑假不用上學，我
會於一些非專業的舞蹈班客串，例如八十年代最盛行的健康
舞，媽媽竟然說我有慧根，並讓我當其中一位小學生。今天
回想，她應該是找我來撐場面，搞下氣氛而已。

我就在這個環境中長大，並且影響了日後的音樂人生，例如
經常聽到媽媽編舞蹈用的中樂團民樂；爸爸經常操曲演唱的
粵曲；姨姨經常追捧的香港流行曲；不得不提就是婆婆最喜
愛的女歌手鄧麗君小姐。回頭一看，小孩吸收四周環境訊息

我和 LEGO 積木合照

我躲在姐姐身後

的能力的確很強，因為我幾歲時的記憶，現在還歷歷在目，對我今天製作的所有音樂及對藝術的品味等，都有著非常深厚的影響。奉勸家長們要細心挑選良好的音樂給小朋友聽！

音樂生命的開始

從事中樂演奏的爸爸，在隔壁單位裡收藏了很多有趣的樂器。中國敲擊、古箏、琵琶、笛子、二胡等等，多不勝數。不過最令我產生興趣的，反而是靜靜躲在角落的一部直身鋼琴。這部鋼琴被投閒置散過很多次，因為我姨姨和姐姐原本都嘗試過學習鋼琴，但一點都提不起勁，它唯有孤單地坐在單位角落。1982 年，我五歲的時候，無綫電視的一套劇集《小李飛刀》令我對彈奏鋼琴產生興趣。主題曲的主唱羅文先生，加上顧嘉煇先生的旋律，令我很快把歌曲牢記在心中。當時矮小的我自己爬上鋼琴椅，打開鍵盤蓋，試試彈出這個優美的旋律。可以說，羅文先生主唱的《小李飛刀》令我愛上了音樂。從這天起，我每天都會花點時間彈彈鋼琴，自己試著不同的方法儘量彈得流暢一點，因為五歲人仔的手掌的確是比較小，要花很多心思。過了一年多，我跟媽媽提出了有關第一個人生計劃的要求：「我可以學鋼琴嗎？」媽媽非常樂意，並短時間內帶我去上第一課。我的第一位老師住在香港北角堡壘街，每一次都要攀點斜路去上課。偉大的

彈著被冷落的直身琴

媽媽不但風雨不改送我去老師家，還一起上課一起學習。我問她為什麼要這樣做，她笑說：「若我自己不懂彈，怎樣陪你練琴呢？」媽媽是最好的。

我的藝術家脾氣，在年紀很小的時候已經存在。跟第一位老師，我學會了基本技巧，考上了幾級，但是很快便不滿足。我很不喜歡為了應付考試升級而去彈琴，更不喜歡為了拿高分數而練琴。在十歲左右，我跟媽媽說要「停一下」，意思就是要停止為考試而學音樂，我覺得音樂本身不是這樣子的，但可能因為太年輕，不懂怎樣表達出來。就這樣，我轉為自修鋼琴。在這個自修的一年多內，我發現自己酷愛西方鋼琴古典音樂。拉赫曼尼諾夫、蕭邦、柴可夫斯基等等的音樂都是我每天的精神食糧。我決定再次跟媽媽提出，要再學鋼琴了！不過今次一定要向一位鋼琴演奏家拜師。媽媽當然不負所託，她帶我去跟我「真正的啟蒙老師」見面。這位對我有莫大影響的音樂家是劉蘭生女士。跟第一位住在堡壘街的老師時，我已經要攀斜路上課，而拜訪劉大師，要攀更高的路，因為當時她在北角繼園街的頂峰。劉老師笑容滿面，家裡有一台很大的三角琴，這地方給我的感覺非常寧靜優雅。個子很高的劉老師彎著腰，跟我問好後便要求我彈奏一曲，讓她評定一下我彈琴的程度。她問我說：「你喜歡什麼音樂？」我便從我的包包拿出自己在圖書館借的樂譜。她

笑著說：「都是協奏曲！很好很好，我們今天開始慢慢學。」劉老師每次都會在教授新樂曲前，先讓我聽一個跟樂曲有關的故事，講述為什麼作曲家要創作這首曲，這能讓我先從情感與歌曲連結。然後她會演奏一次給我聽，要我去仔細聆聽她的演奏，而不是無趣地光看著樂譜。最後才讓我自己去試彈。劉老師把音樂分成三個過程讓我領會，這樣的教導方式很有效率，我吸收得很快，感到非常喜悅。

另類的學習方法

1992 年，父親決定把我和姐姐送到加拿大多倫多讀書。在離開香港之前，我只能考上鋼琴七級，沒有達成很多香港人都很在乎的「八級鋼琴」。劉蘭生老師贈送了一套《跟劉詩昆學鋼琴》的錄影帶給我，以便在加拿大自己練習用的。為什麼在多倫多不能學琴？因為當時的生活比較拮据，家人本已沒太多金錢支持日常生活開支，遑論我的學琴費如此昂貴，加上沒有家人在旁，都沒有這個心情去集中學習，只能不停叫自己盡快打出一片新天地。但我沒有放棄。就算不能上課學習鋼琴，我反過來找音樂相關的工作，認為應該可在工作裡學到很多東西。

在 15 歲左右，我開始了第一份受薪的音樂工作。在多倫多

士嘉堡區，有一所華人開設的芭蕾舞學校，他們需要一位鋼琴伴奏。偉大的媽媽出手幫我結連，成功把我介紹到這裡工作。到達舞蹈學校，第一個感覺就只有緊張、緊張和緊張。看到鋼琴上的樂譜，我全都沒接觸過的；學校裡只有我一個男生，所有老師學生都是女生，尷尬年齡的我一定有點害羞。芭蕾舞老師開始課堂了，做了幾個動作示範，才知道芭蕾舞所有動作名稱都是用法文，什麼 port de bras、battement tendu、plies 等等。接著老師看著我微笑說了聲「and」。老實說，我都不知道「and」之後應該用什麼標點符號，但是老師的語氣就是這樣。摸不著頭腦，我按捺不住

剛到多倫多

要問老師:「And 是什麼意思?」老師說:「就是可以隨時開始。」我回答:「開始彈哪一首?書本裡面?我都沒聽懂剛才說的這句法語⋯⋯」老師說:「不用彈曲譜的,你彈覺得合適的音樂就可以了!」

原來我是來即興彈奏,但需要配合舞蹈上的動作 —— 很大的啟發!就這樣,我在加拿大十年的不少時光都在這一家芭蕾舞學校中度過。從第一天的「一嚙飯」,累積經驗到十年後離開,不但所有芭蕾舞舞蹈考試歌曲都能背彈出來,所有學生的名字,以及她們每一個在舞蹈上的特性都能記住。

踢館

在加拿大的十年,亦有其他的機會實踐音樂。多倫多萬錦市的太古廣場,可能是全北美最大的華人商場,在 1997 年建成,而我家就在商場旁邊。這個廣場之大,可以容納很多不同類型的商店,基本上生活上所有東西都能找到。由於全都是華人商店,令住在多倫多的我更容易變得「港化」,更容易買到香港的雜誌、唱片、精品等等。

有一家華人的琴行,放了一部旗艦型號的九尺 Petrof 鋼琴在商場中庭作宣傳,並聘請了一位外籍人士每天彈奏華語

歌。年少氣盛的我覺得這老外完全不懂華語歌曲，隨意找一本《勁歌金曲》之類的樂譜，直接把旋律彈出來就算。一時之氣，我從宣傳單張上找到琴行的地址，打算直接與有關人士溝通一下。畫面就像在電視劇《上海灘》許文強趕到馮程程的婚禮現場一樣，我直率地問：「你們是否聘請這個人在太古廣場彈琴？」接待員驚訝地回答：「是的……」接著，有兩位女士從辦公室走出店面，問個究竟。我重複了我的問題，女士甲回答說：「對啊，有什麼問題嗎？」我忍不住告訴她：「有啊！他彈得不好聽！完全不懂華語歌！」女士乙回答我：「那你有什麼好提議？」我竟然說：「我可以做到更好！」女士乙說：「琴行後面有一個舞台，上面有一部演奏用的鋼琴，你現在可以演奏給我們聽一下嗎？」

當下聽到，有點頭暈腳軟，不知道怎樣反應，但亦沒理由退縮。兩位女士帶我到她們辦公室最裡面的大廳，原來是一個能坐百多人的小型音樂廳，台上還放著一部 Yamaha C7 三角琴。我感到既興奮又緊張，興奮是因為看到這部 C7 鋼琴，緊張是因為自己好像將要鬧出一個大頭佛。深呼吸後，一口氣彈了兩首華語歌——鄧麗君小姐的《但願人長久》和許冠傑先生的《印象》。兩位女士聽完後，細聲聊了幾句，然後跟我說：「下禮拜四有空嗎？可以幫我們演奏嗎？代替那位外籍鋼琴樂師演奏一天，如果反應好，所有時間都

在萬錦市太古廣場演奏

留給你彈。」我竟然踢館成功！

踢館成功後在太古廣場演奏了三年，學會的實在太多。第
一，琴行同事們教我怎樣去打理鋼琴，如何為它清潔及打蠟
等等。第二，因為我在公眾場地演奏，但不是開演奏會，有
點像今天的街頭表演 busking。Busking 沒有特定的做法，
演奏悅耳就可以，所以我很多時間都在思索到底怎樣彈好流
行曲的鋼琴版本。第三，因為觀眾很多，能訓練到自己不再
害羞，還能享受觀眾多所帶來的氣氛。觀眾越多，注視越

多，我會彈得更加興奮。畢竟太古廣場是一個華人聚集的地點，在這裡認識了不少朋友，表演時很多都會上前打招呼，有些會送上珍珠奶茶，還有我最喜愛的西瓜汁！

商場的二樓開設了卡拉 OK 店，亦邀請現場樂隊作伴奏。卡拉 OK 店的經理也曾在中庭看我彈奏鋼琴，於是問我能否勝任伴奏的工作。我當然沒有拒絕，人稱「人肉卡拉 OK」的時代就此誕生。人肉卡拉 OK 的意思就是我跟幾個朋友組成一隊樂隊，還要預備海量的歌曲樂譜讓客人點唱，替他們伴奏整個晚上。當年的樂隊成員，今天都已經是香港著名的音樂人，包括結他手許德志（Tige Hui）先生、歌手韋雄（Philip Wei）先生，還有前無綫電視音樂總監韋景雲（Joseph Wei）先生。

年少時不懂回顧，或沒有嘗試把點子連起來，總是覺得很辛苦，很不公平，很多阻撓才有機會達到目標。今天往後回看，就知道上天的心意，因為自己所經歷的、所熬過的，原來都是為了拓展將來的音樂路。

上｜人肉卡拉 OK 進行中

下｜韋雄、韋景雲、嚴勵行、許德志。（左至右）

第一次編曲

First time arranging

我第一次編曲是為了比賽。加拿大中文電台（Fairchild Radio）是在加華人的重要頻道，因為可以用華語接收加拿大生活上的知識，港聞世事、娛樂八卦一切也都能在這裡掌握。自 1996 年，加拿大中文電台開始舉辦「加拿大中文歌曲創作大賽」。得知有這個比賽後，我立即報名參與，跟幾個朋友開始寫歌寫詞。編曲方面，我是從來未試過的。中學的音樂老師 Steve Handrigan 借我一台雅達利（Atari）ST電腦，裡面還安裝了一套編曲軟件，加一部 Roland 電子合成器 MIDI 鍵盤，給我拿回家開始人生第一次的編曲。

為了參加這個比賽，我需要寫一首歌曲。鄰居填詞人 Kelvin 為歌曲定名為《是我》。畢竟是第一次編曲，亦沒有接受過任何訓練，都是摸著石頭過河，一步一驚心。很不容易才把儀器接駁好，因為這套系統是沒有說明書的，正好啟動我的創意思維。歌曲的風格是當時最流行的抒情慢歌，人稱「ballad」，而打算採用的樂器音源都是比較「入屋」的，比如鋼琴配上弦樂、電結他、電低音結他和爵士鼓等。在我腦海幻想出來是非常直接簡單就能夠達成的，但事情往往出人意表。

首先要面對的是音源的問題。在學校借回來的鍵盤，在當時九十年代算是一般水平，在今天應該是不能入耳的。只有鋼

琴的聲音比較靠譜，其他的都很難勝任。我曾經因為這個問題，拜訪了多倫多好幾間大琴行，詢問一下專家這個問題怎樣解決。他們給我的答案都有共通之處，就是我借回來的鍵盤已經算不錯，很多流行曲都有使用它的聲音，問題在於你怎樣彈而已。靈機一觸，我回家馬上停止製作新歌，反而決定把時間集中在學習編曲。唯一可以學到的方法，就是複製，對象是我偏愛的蘇永康先生主唱的歌曲。

蘇永康先生是我最喜愛的香港情歌偶像。他的聲音溫柔中帶力量，令歌曲的情緒表達非常到位有力。我也非常喜歡不少由他主唱的歌曲編曲，可能大部分蘇先生的音樂作品我都會唱出來。為了學會編曲，最低限度需要把一首歌曲完整地複製出來，才能領受到一個完整編曲的過程。我挑選了當時的非主打歌《原諒我嗎？》。

複製的定義，就是要先儘量把所有樂器的聲音合成出來，之後把樂器演奏、感情、力量等儘量接近原唱片的演奏，最後是儘量把所有的混音效果弄得相似。

蘇永康先生主唱的《原諒我嗎？》，編曲裡面大概有這幾個樂器：鋼琴、節奏電結他、主奏電結他、低音結他、爵士鼓、弦樂、詩班、電子合成器的 pad 和音。

歌曲的調是 Ab 小調。從歌曲的前奏開始模仿，我聽到有鋼琴、結他，還有一個像電子合成的聲音。我便開始在這個鍵盤中尋找它們出來。原來除了鋼琴聲音比較像真的之外，其他都很不像。這電子合成的聲音，最接近只能用上輕輕彈奏出來的 choir，而電結他的聲音簡直不堪入耳！

要把樂器演奏出來，我要先把大概的和弦和音符寫下來，人稱「寫譜」。我希望能夠達到專業的水平，於是非常用心地不斷重複聽這首歌，盡力把每個聽到的音符都記錄低。寫好之後，嘗試彈奏出來。鋼琴部分可以駕馭，節奏結他還可以，弦樂也能彈奏出來，低音結他都勉強做到。在中學跟同學夾 band，我都是彈低音結他的。碰到最麻煩的，莫過於是爵士鼓和主奏結他的部分。我不太懂爵士鼓的結構、鼓手的習慣等等，所以比較難在鍵盤上複製。解決的方法只有一個——跟學校的鼓手學習打鼓！鼓手的特點就是只能夠用四肢，如何複雜的聲音都只能夠用上四肢去打奏，難怪在鍵盤上複製爵士鼓一直都不像，因為彈鋼琴的我很容易會隨便用上多過四隻手指，聽起來演奏會變得很假，不夠人性化。

第二個問題是電結他獨奏（solo）的部分，亦即是主奏結他的部分。歌曲後半有一段過門音樂，是由電結他主理，但是鍵盤電結他的聲音非常不靠譜。結他手們都習慣推弦，加上

震音等等的演奏技法，要呈現這些效果，就要用功練習運用鍵盤上的兩個輪：第一個是滑音輪（pitch bend wheel），用來模仿推弦效果；第二個是調變滾輪（modulation wheel），在電結他音源可以用來模仿震音效果；還需要仔細聆聽不同結他手的習慣，然後盡量在鍵盤上模仿不同的風格。

八、九十年代的香港流行曲常用唱「hoo haa」的和聲聲部，在這首歌曲也不例外。要處理這個問題，只有一個辦法，就是我自己唱。單靠重複聆聽歌曲裡面的和聲是非常困難，因為混音裡和聲的音量跟主音都非常恰到好處，不會喧賓奪主，但這令我複製和音的過程增添難度。我最後用的方法是：只聽和音最高音的旋律，然後自己再配上適合和弦的聲部，把和聲弄得比較豐富一點。

至於混音方面，我使用電腦裡已經安裝好的編曲軟件 Cakewalk 3 軟件，嘗試複製偶像的歌曲的混音，心裡滿有期望，因為重複聽歌曲的時候已經聽到很多混音效果，例如前奏的一點 delay（延遲效果）、主音的 reverb（殘響），以及和音的左右重疊等等。不過打算開始混音的時候，發現原來 Cakewalk 3 是沒有混音功能的！它只能把 General MIDI 的音符一起奏出來，但沒有任何混音效果等功能。解決辦法是只能把音效在鍵盤裡面先預調，例如弦樂的音源殘響比較

大，鋼琴的比較少等，不過做不到任何自動化的改變。

多倫多家裡的房間沒有任何隔音設備，為了不擾民，聽音樂用了普通的耳筒。嘗試混音的過程，耳朵完完全全地被耳筒蓋著很多小時。弄好之後，筋疲力盡地跑上床休息。到了第二天，再聽一次混音的成果，覺得很難聽！為什麼呢？原來長時間專注地混音把耳朵弄麻痹了，聽覺越來越弱，所以混音時所有的決定幾乎都是錯的。解決方法：只能每天做一些，連續工作幾個小時就要停下來。

利用耳筒做混音還產生另外一個問題，就是在任何其他音響系統聽都不好聽！讓我解釋一下，因為我當時用的是作一般用途的耳筒，它對聲音不同頻率的反應非常不準確。例如kick drum（大鼓）的音量對每一首歌都很重要，在耳筒聽的時候感覺變好，但到其他的音響系統聽的話可能會變得過大或者過輕，影響整首歌的活潑感。另外最明顯的就是耳筒所發出的高頻都是比較容易討好耳朵的，但在正常的音響系統或汽車裡的系統聽同一首歌的話，很容易缺乏高頻，令歌曲聽起來變得啞悶，沒有光彩。解決方法：除了用耳筒外，一定要不停轉換環境去聆聽同一個混音，要學習耳筒的特性和壞處，以免日後再用同一個耳筒混音時重複犯錯。

你可能會問：「如果我換新耳筒，是不是要從頭學習這個耳筒的特性和壞處？」答案：「絕對是一定要！」

整個複製過程用上差不多整個月，才能勉強地把整首歌大概複製出來。雖然困難重重，但學懂的實在太多：花錢，花時間，花精神！

複製了第一首歌曲，讓我知道一首我自己喜愛的流行曲的聲音是如何合併而成。蘇永康先生的《原諒我嗎？》樂器的配合，是香港流行樂當時最流行的配搭，鋼琴、結他、弦樂都是非常「入屋」的樂器，大部分觀眾都會接受。之後的練習方式，就是用自己的想法把《原諒我嗎？》重新編排，但不算是改編，只是不再跟著原版的每一個音，而是用自己的音樂感去決定每一個部分，每一個樂器應該怎樣處理。我不斷重複複製這首歌大概十多遍，充分瞭解整首歌的架構，然後終於開始有信心幫自己的參賽歌曲編曲。

由於《是我》也是一首希望能夠入屋的抒情慢歌，樂器上都採用我唯一的參考《原諒我嗎？》的樂器組合。我不斷重複編曲，不是為了有很多版本，而是在同一個版本上儘量再進步。提交給加拿大中文電台的版本，是第 17 個版本。

這個非常腦交戰的兩個月讓我學習了很多。原來編曲一定要擁有：

1. 好的軟件
2. 好的音樂
3. 好的環境

還在讀書的我，這三個條件都距離我太遠吧！如果我連學鋼琴的學費都負擔不起，怎樣去購買電腦、軟件、鍵盤？還要建一個房間去聽音樂呢！

第一次比赛

chapter **3**

The first game

自己編曲作曲的《是我》，加上鄰居填詞人 Kelvin 和鄰居歌手 Peter 的加持，成功闖入 1999 年第四屆加拿大中文電台的加拿大中文歌曲創作大賽決賽。決賽在溫哥華舉行，對我來說有一個問題——不能自己處理。媽媽剛好到達加國不久，說可以帶我去溫哥華參賽，還說反正我們都沒有去過。

四天三夜的溫哥華之旅非常難忘。整個旅程基本上都沒有想過別的事情，整個腦海都在掛念著比賽。第一天抵達後，要立即趕到比賽的記者招待會。心理上其實沒有做足準備，因為根本不瞭解什麼是記者招待會，只知道要準時趕到溫哥華凱悅酒店。這個作曲比賽，主辦單位會替我們安排歌手演繹，這更加令我焦慮。到了場地後終於遇上其他參賽者，感覺好了很多，人生中第一次遇上志同道合的音樂朋友們。我們很快打成一片，心情放鬆多了，媽媽也在附近，安全感回來了。

第二天參加彩排。由於我不能唱歌，只參與作曲的部分，因此只能在觀眾席觀察比賽的流程，包括替我唱歌的歌手。一邊看每首參賽歌曲的彩排，一邊跟身邊的參賽者溝通，那首是你的，那首是我的。其中一位歌手唱得非常精彩，有力量有高音，她的名字是關惠文，幾年後，以藝名關心妍正式出道。她應該是我在流行樂壇第一位認識的朋友。

第三天正式比賽，氣氛不是太緊張，可能因為跟參賽者都混熟了。我的性格其實不太喜歡比賽，所以也不會太介意賽果。我認為音樂是很個人品味的東西，比賽只是用來結交志趣相同的朋友們。《是我》最後得到季軍，而關惠文所演唱的歌曲拿到亞軍。

最令我感到可惜的是行程的安排。比賽結束後，馬上被送離酒店，匆匆趕到機場乘搭很早的飛機離開溫哥華回多倫多，完全沒機會跟剛剛認識的知音朋友好好溝通一下。雖然和大家分開前互相交換了電話號碼，但從前在多倫多打電話到溫哥華都是長途電話，所以也不會經常聯繫。當然，那時也還沒有互聯網。

這個加拿大中文歌曲創作大賽讓我獲益良多。為了參加比賽，我逼自己寫了一首歌，逼自己學編曲，逼自己學電腦，逼自己學怎樣用鍵盤去演繹電結他、爵士鼓等，逼自己去瞭解弦樂編寫，還發現原來只要把弦樂的聲部排列（voicing）弄好，用什麼音源都可以編出好聽的弦樂部分。除了個人技巧，還認識了一班熱愛音樂的朋友，在此感謝所有幫助過我參賽的朋友們，包括填詞的 Kelvin 和替我唱 demo 的 Peter，更感謝我的媽媽在拮据的生活中還替我找資源，給予我機會去見一次大場面。

比賽成績不俗，令我的自信心增強了不少。2000 年決定讀完書立即回港嘗試開發自己的音樂大道。

在加拿大中文歌曲創作大賽中獲得季軍

兼職音樂人的生涯

A part-time musician

當我升讀大學的時候，心裡已經在盤算。大部分朋友都以為我會進修音樂，因為他們都知道我熱愛音樂，但我自己對將來的計劃有特別的安排。我沒有修讀音樂，因為我認為當時香港的社會對主修藝術的畢業生還是存有一點偏見，好像除了藝術和脾氣外沒有其他能力一樣。最後我選擇了在滑鐵盧大學主修機械工程。滑鐵盧大學的工程課程非常有名，除了畢業生出名成績厲害，還出名讀書特別辛苦，因為是五年的課程，比其他學士學位都要長。功課很繁重，考試測驗多，不過最難熬的，始終是我自己一直記掛著音樂。我覺得我騙了自己，其實我是應該修讀音樂的，因為每一天看著繁複的微積分我簡直要吐了一樣。

浪費了很多家庭的資源去滑鐵盧上課而最後打退堂鼓，心裡非常不安，覺得對不起家人的支持。反過來說，如果我因面子而放棄自己的理想、自己最拿手的音樂，這也是對不起自己。我決定鼓起勇氣，硬著頭皮跟媽媽提出一個我認為能改變命運的第二個要求，就是無論如何都要儘快畢業，開展音樂。儘快畢業的方法有退學，也可以轉科、轉校等，或轉讀證書文憑等。我不會選擇退學，因為我要求自己至少要學士畢業；也可以考慮轉科，不過原來在加拿大的大學制度裡面，所有科目收生時最後才會考慮轉科生，因此機會不大。反而轉校還要好一點，所以最後選擇轉到約克大學，以數學

學士學位畢業。

2000年12月11號是整個大學生涯最後一天的考試，12號我便打算上飛機，奈何因為多倫多下大雪導致機場的運作全面停頓了，迫於無奈要改期到14號才能上飛機。我沒有等待畢業證書到手，只能熬到最後一個科目考試完畢，第二天便跳上飛機回港。我的計劃非常宏大，就是一個「勇」字！回港後暫住婆婆和姨姨的家，打算一邊找工作，一邊找機會進入夢寐以求的香港音樂行業。

第一份全職的工作是於蘋果電腦擔任技術支援人員。應徵的時候我禁不住問老闆：「我從來沒有用過蘋果電腦，我怎樣去支援客人？」他說：「我教你，加上蘋果系統是非常容易打理的，以你的經驗一定可以勝任。」就這樣，我在這裡工作了四年多。在這四年內，由於要顧念生計，一定要找兼職工作。在多倫多讀書時的訓練——全職讀書時在芭蕾舞學校任琴師、在卡拉OK店任樂手等，讓我知道自己是可以同時兼任幾份工作的。於是我故技重施，到香港演藝學院應徵舞蹈學院的鋼琴伴奏師。被錄取後，幾乎每天下班後都要趕去演藝學院上課，而週末的課更加是由早上排到晚上。在演藝學院當伴奏的日子非常開心，很多課堂都為全職舞蹈學生去伴奏，心裡分外興奮。很多人不知道的，今天最牛的最有

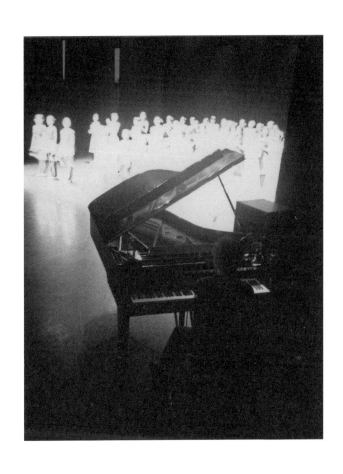

擔任香港演藝學院舞蹈伴奏師

型的音樂人何秉舜（暱稱何丙）先生是當時我在演藝學院的同事之一。

在上天偉大的安排之下，我在電腦公司的辦公室內也得到不少機會。坐我身後的同事原來也是從溫哥華回港工作的。認識久了，他有一天問我：「Johnny，你是否對音樂行業有興趣？我好像有一個同學在華納工作的，要不跟你聯絡一下？」我幾乎要哭出來，因為等了這個機會很久了吧！還有他不是一早就知道我喜愛音樂？為什麼要我等那麼久才告訴我呢！最後他給我介紹了那位華納朋友，也讓我簽了第一份合約，成為華納特約的作曲人。

第三份兼職工作比較辛苦，因為要完成當時其他的工作之後才能上班。這份工作讓我接觸到錄音室的製作流程，更有機會學習如何面對客戶。這份工作，光顧的客戶都是財雄勢大、人多勢眾，不過大多都不懂音樂的。曾經試過為了一個項目，一共修改了 25 個版本，不過客人最後還是選擇第一個。大家猜到了麼？聰明的讀者一定知道這是廣告音樂製作了。經朋友介紹，製作公司老闆第一眼看到我就說：「來試試，你樣子挺有信心的，看是否真的。」每天熬過蘋果電腦和演藝學院的工作後，直接到金鐘花園道的製作公司開始廣告音樂製作。當時的市道非常好，每天幾乎天光才回家，但

也充滿了難以形容的滿足感。有些客戶亦回來要再用我的製作，例如某超級市場與我們一直合作了一年半，製作了好幾十個廣告。但亦因為這客戶，睡眠減少很多。試想想，超級市場客戶通常都會把最近的推廣產品減價後的價錢，用雄偉的聲音在廣告裡宣佈，這些資訊涉及商業機密，以致我每一次都一定要等到廣告上架前的最後最後一刻，通常都是早上四、五點，才能離開公司，然後九點鐘繼續當蘋果電腦的技術支援人員。應該是因為當年還年輕，才能熬得過。要是今天的話真的沒有可能捱得住！

如何成為全職音樂人

A full-time musician

當全職音樂人，對我來說簡直是一個很遠很遠的目標，基本上不會（其實是不敢）在腦海浮現，所以更是一定不敢跟家人或朋友聊的話題。原因有兩個，第一是爸爸告訴我音樂只能作為一個興趣去做，千萬不要當全職。不過從一個全職做音樂的爸爸口中說出，好像沒有太大說服力。第二就是穩定工作的收入始終比較讓人安心，可以自給自足，不會給家人帶來任何額外的負擔。加上我要自己租地方住，畢竟喜歡音樂的人都會在家弄編曲、試錄音，肯定會對家人造成滋擾，所以一定要有一個屬於自己的空間。一直以來我都認為要有一份穩定的工作，才會有業主肯放租給我。

為了達成擁有自己空間的目標，我膽粗粗離開婆婆和姨姨的安樂窩，自己租住一個 80 呎的劏房。這位於天后廟道的 80 呎劏房，在 2001 年我已經要花費月租 5,000 元，聽說是因為地點好。我還記得地產經紀對我說：「地點寫天后廟道，怎樣都比寫偏遠地區較容易找工作呢。」第一次搬家的我，竟然在沒有還價的情況下簽了租約，還立即搬進該單位。整個單位，原來除了一張床之外，其他所有地方都是廁所，旁邊只有一點點空間擺放衣櫃。不過地方小不成問題，我甚至把一部公司借回來的蘋果 iMac、一部 PC 和一個 Korg 鍵盤搬進來，擺在唯一剩下的空間——地面，並開始我的音樂創作。每天營營役役，上班三次，睡眠不足，卻往往令我有

很多創作靈感。當時開始相信為什麼很多成功的藝術家都是憂鬱寡言,可能是睏了。

2004 年的一天得知香港原來有一個團體名為 CASH,即是香港作曲家及作詞家協會。該會每年都會舉辦「CASH 流行曲創作大賽」,而最讓我感興趣的是比賽的評判團,協會每年都會邀請在樂壇最前線的音樂人作評審。二話不說,追夢的我又發功,立即啟動寫歌模式。由於從小就聽媽媽編舞的音樂,這對我的影響根深蒂固,我當時寫出來的歌曲,不少都甚有中國民族歌曲的影子。幾個月後,我成功寫好一首新歌,名為《黑洞》。我會形容這是一首民族風格的搖滾音樂,和弦之間不停從大調轉小調,再回大調,非常有趣!比賽在 6、7 月接受申請,我迫不及待交上我的小樣(demo)給 CASH。

營役的生活,可能不是上天要我經營的。祂在 2004 年 8 月,亦是我 27 歲的生日前後,送了一份極大的禮物給我。

一天早上回到蘋果電腦公司,大老闆要我去見她。她告訴我:「有人投訴你的工作表現,沒辦法之下我們不能跟你續約,你下個月可以離開了。」我追問:「是什麼原因?不滿意什麼?」老闆說:「記不記得你之前去教剪片的中學?他

們投訴你不夠料。」我懊惱地問:「你知道我不懂這軟件,亦曾經勸喻你不要派我去。為什麼現在有人投訴我而你不會撐我?」

她之後說的話我已經聽不進去,因為太缺德了,但我臉上卻露出了淡淡的微笑。我感受到這是一份天意,彷彿聽到一個聲音,很溫柔但有權威地告訴我:「管她的,我們做好音樂就行。」老闆說完了一堆廢話後,我告訴她:「好吧,算了,你想點就點。」原來全職音樂人,有時候的確是等於全職沒事幹!

焦慮、焦慮、焦慮。我的「穩定」工作沒了,怎辦、怎辦、怎辦?

上帝可能真的是信實的,祂要我「管她的」這一部分我做得很好。祂要我「做好音樂」,我要看怎樣處理。不料在 10 月份的第 16 屆 CASH 流行曲創作大賽中,《黑洞》竟然拿到冠軍。評判團裡面有很多知名音樂人,包括金培達老師、倫永亮老師和馬怡靜小姐等。在慶功宴上,我斗膽向前輩們提問,為什麼為一首偏門的歌曲投下一票?他們都說:「你的編曲很出色!歌曲也很特別,真的很讚!」從那天起,我的命運完全改變了,因為由那天起至今,我都一直專心製作音樂,享受音樂。上帝的確是信實的!

第一份流行音樂工作

The first pop music job

剛回香港的日子，每天都在焦急著。到底什麼時候才有機會？什麼時候才遇上伯樂？其實就算有三份工作支持著生活，但我知道這個始終不是我理想中的人生。我要在流行樂壇發光發熱！

在多倫多萬錦市太古廣場彈鋼琴的時候，認識了不少朋友，其中一位是香港歌手鄭敬基先生。他在 2000 年左右回港打算重新出發，還聯絡上我一起製作新曲。我讓他聽了幾首作品，包括加拿大中文歌曲比賽的歌曲，還有其他在 80 呎房間寫的歌曲。他聽了後忽發奇想，問我：「要不我當一個臨時的出版人，好讓我把你的歌曲發給不同歌手聽，始終我的網絡比你好，你這樣等也沒辦法的。」我非常感激鄭先生願意幫我，一口應承了。當時我還很感動，因為音樂路終於不是孤單一個人去闖。

事後鄭先生亦非常主動努力地推銷我的作品。某天無綫電視節目《勁歌金曲》拍攝期間，他找到機會向當時的「四大天王」郭富城的經理人小美小姐推薦，成功賣出兩首歌曲，而其中一首竟然是我於加拿大比賽得獎的《是我》！得知作品有歌手垂青，當然滿心歡喜，但我也明白命運總是喜歡玩弄人，一天沒有正式簽約及談妥製作細節，心裡都總有不安。

合不了口

一個晚上，鄭敬基先生要帶我去簽約了。對於當時的情境，我一生難忘！他約好了唱片公司的高層一起見面。那個年代，郭富城先生所屬的唱片公司是華納唱片，而他們的辦公室位於尖沙咀一座高級商業大廈內。我們到達後，直接被帶領到老闆的辦公室。房間裡非常寬闊，三面都是落地玻璃，當晚天公還造美，華燈初上的美景在前。合約準備好了，要簽名了。一直都不能相信，第一首歌可以由天王唱出，此刻終於落筆作實，心情非常興奮又複雜。簽名後我一直不能控制自己的笑容，唯有慢慢走到落地玻璃前裝作看風景，實際上是在偷偷開口傻笑，連口水都差點控制不了要流出來。我在落地玻璃前站了好幾分鐘才慢慢冷靜下來，幸好鄭先生跟老闆有很多話題聊，讓我有足夠時間可平復情緒。

大師就是大師

負責天王郭富城全新歌曲《是我》的監製是金培達老師。金老師收到這首歌的 demo 後，跟我聯絡上說：「有沒有興趣嘗試兼任編曲？」我回答：「當然有！非常感謝！請指教下一步應該怎配合！」

我和金老師在他灣仔的工作室裡，好好地聊了整個下午。除了探討如何把這首歌曲編好，還談天說地，他告訴我很多關於音樂行業的點滴。由於當時我用的設備還不是專業級數，當我做好編曲後金老師說：「你的編曲很好，但是你用的設備實在太不專業，不能正式面世。要不你來我的工作室，用我的設備去完成好嗎？」

我當然一口答應，最主要是因為金老師的大方及用心用力提攜後輩令我非常感動。在工作室裡，他帶領著我把從 80 呎房間製作的聲音，逐一將軌道轉換成香港流行樂壇最前線的聲音。對此我非常感謝金培達老師，你這個慷慨的舉動，成就了我追夢的一大步！

當然完成這首歌之後，我立即把家裡的設備升級。

不浪費金錢的音樂工作室設備

Avoid wasting money on studio items

實不相瞞，我身邊很多朋友都認為製作音樂的人一定很常花錢購置設備，建錄音棚、買結他、買鍵盤，要過著藝術人的生活到處採風汲取靈感等等。的確這個未嘗不是最理想的生活方式，明明一、兩支結他就足夠，卻擁有幾十支古董結他；明明一台三角琴就非常足夠，偏偏要買齊三大牌子才滿足等等，這些都是音樂人夢寐以求的。但是到了今天，世界改變了，科技進步太快了，這種生態當然還存在，不過亦出現了很多新的音樂製作生態。有一個新的種類，人稱「bedroom singer」或者「bedroom musician」，甚至有「bedroom band」的音樂製作生態出現了。音樂製作的科技越來越發達，令用家非常容易接觸到專業的設備，今天幾乎可以在一部 iPad 甚至手機上都可以完成編曲等製作。加上之前 COVID-19 時期，喜愛音樂製作的朋友都不能往別的地方製作音樂，甚至不能把口罩脫下，那怎可能唱歌呢？所以最後大家都在家中完成任務，以自己的方法，盡量在自己僅有的空間製作音樂。

在自己的空間完成製作，其實是每一個準備入行，甚至已經入行的製作人都曾經歷過的，而我也不例外。以下讓我分享一下 20 多年的經驗，希望能幫助大家做適合自己的決定。

空間的重要性

擁有音樂工作室對喜愛製作音樂的朋友來說是非常重要的事情。有一個自訂的空間和設備，製作過程一定更順利。很多朋友都以為要預備音樂製作的空間一定很花錢。我也是過來人，在自己開錄音棚之前的日子，幾乎所有創作都是在自己的房間內進行的。

製作音樂跟製作視覺藝術產品很相似，都跟準確度有關。視覺藝術的製作可能需要很準確地展示熒幕的顏色，如果是立體藝術可能要準確地瞭解到物料的質地重量等，而製作聽覺藝術需要的就是準確地展示聲音。聲音的準確度對製作人來說非常重要，因為製作一首歌曲需要經過無數的階段，而每一個階段的決定都會被聲音的準確度影響，繼而對整首歌曲的完成度構成莫大影響。你會問：「聲音準確度高等於音樂一定會好聽嗎？」當然不是，但製作人一定可以為歌曲的每一個細節作出更多好的決定，因此不會過分浪費自己的精力，影響自己的信心。對於音樂製作人來說，擁有準確的聲音展示空間彷彿就是一個賽車手擁有一部優秀而適合自己的賽車一樣，操控起來更得心應手，就算未必拿到冠軍，都一定在開車時感到有信心，不會因為畏首畏尾而影響賽果。

你可能說：「我沒你的空間大，應該怎辦？」我身邊不少音樂路上的朋友都經歷過空間有限的日子。有朋友在內蒙古的火車上用可攜式電腦和滑鼠做編曲；也有朋友在一程長途飛機內製作母帶；而我自己曾經住在一個 80 呎的劏房，在裡面製作過不少的音樂。空間有限的日子可能令我們更有爆發力！

耳筒是萬能嗎？

如果空間非常小，像以上的例子一樣，唯一可以達到聲音準確的展示方式只有一個，就是用耳筒。耳筒分很多種類，現今的市場上已經出現五花八門的耳筒產品，在這裡我會分享一下自己如何使用耳筒去製作音樂。利用耳筒作為監聽的好處，一定是攜帶方便，到處都可以用得到，加上私隱度高，不會因聲浪問題而影響身邊的朋友。但這應該是唯一的好處，以下要列舉用耳筒需要面對的問題。

第一個問題：每一對耳筒都是貼著耳朵的，所以聲音從耳筒的發聲單元傳送到耳膜的距離非常短。一般用家聽音樂，撇除使用耳筒的時候都是用喇叭的，無論在車上、家裡、餐廳裡或商場等。聲音從喇叭的發聲單元傳送到耳膜的距離一定比耳筒遙遠很多，而傳送之間經過的空氣量亦會相對增加很

多。喇叭亦會因不同的因素，例如放置的地點位置、高低、周邊物品的震動及房間的共鳴等，而影響耳朵所接收到的聲音資訊。所以以耳筒完成製作音樂後，我基本上是一定要找別的地方去再次監聽。在我剛入行的時候，我會把在家用耳筒製作好的音樂，拷貝到 CD-R，然後拿到辦公室裡、朋友的車內、親人的家裡等等，在每一個地方細心地監聽。每一次聆聽都需要很仔細地分析自己在耳筒製作的時候跟另外一個空間聽到的所有分別。例如我會特別留意低音，在耳筒聽起來覺得非常合適的低音音量，在別人家也是一樣嗎？又例如高頻在耳筒裡聽的時候可能是非常甜美，在朋友的車上聽起來也是一樣嗎？

第二個問題：無論是多貴重的耳筒，鑒於發聲單元的物質和尺碼的因素，都不會 100% 準確地反映所有聲音頻率。對於這個問題，我會選用幾個不同特質的耳筒去幫助自己製作時做出更好的決定。我會使用一副低音比較重的耳筒專門檢查低音，尤其是製作舞曲的時候，因為低音是舞曲的主軸。我自己的選擇是 Sennheiser 的 HD 25。另外一副是主要處理人聲、中音和高音部分，亦即是非舞曲的音樂。這個用途的耳筒對我來說是非常重要，因為自己製作的大部分都是比較抒情的音樂，所以使用率非常高。我今天採用的是 Stax 的 SR-L500MKII。這是一副靜電耳筒，聲音頻率的展示非

常準確，不過價格比較高，還需要配合放大器 SRM-500T，所以不能隨身攜帶。要是出門工作，我會帶備 Sony MDR-7506，這型號也是世界上很多音樂都採用的。不得不提的就是很多人都經常使用的耳筒——蘋果電腦的電話耳筒，因為用家非常之多，製作好音樂之後從用家的角度去聆聽一下不失為一個好辦法。

第三個問題：長期使用耳筒比使用喇叭更容易導致聽覺疲勞，所以每一次都要提醒自己不要忘記休息。聽覺疲勞其中一個例子就是感覺到本來音準的樂器聽起來像是走音的樣子。要是真的有這樣的感覺，一定要盡快讓耳朵休息。長時間使用耳筒亦有衛生上的問題，因為汗液會黏在耳筒表層，如果長時間使用而沒有清潔的話，對皮膚亦可能帶來不必要的負擔。

使用喇叭的空間

要是你有一個房間可以用來製作音樂的話，你就應該先感恩，因為你是幸福的一群，可以用喇叭了！

房間的大小不一定是最重要的，反而比例比較重要。首先，聆聽的位置應該位於中心，離左右牆壁要有相等距離。具體

的距離因人而異，但一般而言，你的椅子應該在離前牆約為房間長度的三分之一處。

接著就是工作檯上放置喇叭的位置。喇叭的放置位置最重要的因素是它們彼此之間以及與聆聽位置的關係。監聽喇叭彼此之間的距離應要與聆聽位置的距離相同。這三個點應該形成一個等邊三角形，而每個監聽喇叭都應直接面向你的頭部。

第三點就是要處理一下檯面上的振動。一般有兩種方法可以解決這個問題。首先，可以在監聽喇叭下方放置隔音墊，比如 Auralex Acoustics 的產品，以吸收這些振動。在緊急情況下，甚至可以使用一些簡單的聚苯乙烯泡沫塑料，即發泡膠。然而，這些墊子並不能保證完全避免振動傳達到桌面上。確保不出現振動的一種可靠方法是將監聽喇叭放置在與桌子相鄰的支架上。任何振動都會通過支架傳遞到地板上，而不是在桌面上共振。支架還具有調節監聽喇叭高度的額外好處，因為大多數支架都是可調節的。

第四點就是房間裡面放置的物件質料。在監聽房間中，理想情況下應該儘量減少窗戶的數量，因為窗戶會造成相當多的反射。當然，如果你在家庭錄音室工作，可能無法減少房間

內的窗戶數量。不過，如果可能的話，建議遮蓋這些窗戶。另一方面，織物材料有助於吸收聲波。地毯、毛毯、床墊等物品可以用作聲音吸收的材料。為解決上述的窗戶問題，可以使用窗簾來遮蓋窗戶並提供一定程度的聲音吸收。低頻尤其難以處理，因為它們可以穿過薄的吸音材料。像沙發和椅子這樣的家具，既是織物又是密實的材料，可以幫助吸收這些頻率並防止房間中低音的累積。

最複雜的就是共振波。這個話題有點技術性，不過不會太難明白。聲波的波長取決於其頻率，這是波在空間中佔據的一個週期的距離。例如，100 Hz 的聲波的波長約為 11.3 英尺。如果 100 Hz 的聲波撞擊到距離 11.3 英尺的表面，它將反射回來並與原始波形成一致。這將產生建設性干涉，並使 100 Hz 的波增加振幅。清楚瞭解自身的聆聽環境中有哪些頻率會形成共振波很重要。如果存在 100 Hz 的共振波，你會發現混音中似乎 100 Hz 聲音太大，可能會選擇減弱一些。在這種情況下，你已經對不同房間中不存在的聲學特性進行了補償，因此在最終的混音中，100 Hz 的聲音會變得太安靜。

無論房間大小和形狀如何，共振波是不可避免的。較低頻率（約 300 Hz 以下）通常最有可能形成共振波。由於標準

的聲音處理面板在處理較高頻率方面效果更好，我們無法完全消除這些共振波。相反，更好的方法是通過調整聆聽位置減少它們對監聽的影響。我們需要密切關注的三個主要共振波位於房間的三個主要軸之間：前後牆之間、左右牆之間以及天花板和地板之間。這些稱為軸向模式。理想情況下，這些共振應該在最低的三個八度音階中分佈，而不是全部集中在頻譜的某一部分。要處理這些共振波，除了裝置聲音處理面板及「低音陷阱」之外，現今科技足以幫助大家。IK Multimedia 的 ARC System 3、Dirac Live for Studio、Sonarworks Reference 4 Studio Edition 等等軟件，都可以幫助大家把房間的音頻反應調整。只要在製作音樂輸出頻道啟動相關軟件就可以調整聲音從喇叭出來的反應，因而減少因房間形狀及大小而產生的共振波，而不需要大刀闊斧動工裝修房間。而我自己選用的是 ARC System 3。

必要的設備

工欲善其事，必先利其器。

我記得金培達老師第一次讓我製作編曲的提議，就是首先要把自己的設備升級，不過非常重要的一句話是：「不是要你買最貴的東西，而是買最合適的。」然後他建議我買當時最

「抵買」的一套錄音介面 MOTU 828，在 2000 年左右大概港幣 5,000 元，如果這 5,000 大元能把自己的音樂帶進流行樂壇，我一定願意支付。

專業的編曲人，對器材的要求可能會比較嚴謹。以我自己做例子，我需要幾項重要的器材：

1. 電腦主機
2. 錄音介面
3. 監聽喇叭
4. MIDI 鍵盤
5. 咪高峰
6. 編曲軟件
7. 大量音源——數碼、插件或硬件

這些都是撰寫時的資訊，我認為錄音科技很快會進步到極之方便的層面，而且豐儉由人，大家都可因應自己的能力和需要來購買設備。

電腦主機

今天的科技日新月異，家庭電腦的運算速度亦非常快，編

曲簡直是輕而易舉。要選擇蘋果電腦還是 Windows PC？其實雙方面都可以做到專業的編曲，分別就在於編曲人打算用什麼軟件。譬如說，我選擇使用 Logic Pro 作為我的編曲軟件，那我一定要選蘋果電腦，因為 Windows PC 不支援 Logic Pro 的。

另外一點值得一提，Windows PC 的音訊流輸入輸出是採用 ASIO 程式，而蘋果電腦是採用 Core Audio，分別在於 ASIO 處理多個錄音介面的能力比 Core Audio 低，要是簡單家用的編曲環境，一台電腦加一台錄音介面，那 Windows 跟蘋果都可以；要是複雜一點的環境，有多個不同牌子的錄音介面的話，就一定要選蘋果電腦了。

再鑽深一點，在 Windows PC 上利用 USB 錄音介面的話，驅動程式的質素一般比較低，帶來的不順暢會大大影響編曲工作的流程和心情，而這種情況在蘋果電腦上比較少見。蘋果電腦的 Core Audio 亦能夠讓多個應用程式同時採用，但 ASIO 的共享能力比較低。

存放資料也需要留意。我會把軟件、音源和外掛插件等放在一個內置的硬盤，把音樂檔案放在另外一個硬盤，外置或內置都可。原因是音樂檔通常都會涉及高密度的資料輸入或輸

出，令硬盤的結構比較容易損壞，所以把音樂檔案分開存放的話，要是文件出了問題都不會影響作業系統。

錄音介面

錄音介面主要的工作是要把耳朵能聽到的聲音，經過處理後變成數碼數據，讓電腦經過編曲軟件處理達到想要的效果。例如把歌手的聲音，從咪高峰收音，經過處理後錄進編曲軟件，變成一條一條的人聲分軌。每條分軌都可以加以處理，例如加 reverb、剪接、調動聲音位置等等。錄音介面也負責把電腦數據化的音樂播放出來，變成直接跟耳朵溝通的橋樑。挑選錄音介面其實是非常重要的一步，因為處理器的效能會直接影響收音的質素；而播放出來的準確度亦直接影響編曲人的每一個決定。我自己的錄音介面是極度專業和耐用的 Lynx Aurora，用上十多年還是精神奕奕的。價格更相宜的可以考慮 Focusrite、MOTU、Audient 等等，這些都是非常實用可靠的介面，有多頻道輸入輸出供選擇，大家可以不用經常更換新的設備。

監聽喇叭

電腦熒幕的工作就是儘量把顏色、立體感和光暗感等視覺上

的資料準確地顯示給用家，讓我們可以做出視覺上最好的決定，還不會容易導致眼睛在短時間內疲勞。監聽喇叭也是一樣，在聽覺層面上盡量把真實的聲音傳輸出來，沒有味精，沒有任何的修飾，用家才能知道自己的音樂達到哪一個水平，還不會讓耳朵太快疲勞。

我用過很多的監聽喇叭，價格都不算昂貴。我自己正在用的包括 Yamaha NS10、EVE Audio SC408、Focal Shape Twin 等等。我們需要習慣監聽喇叭發出的聲音，要多做編曲及混音，然後在不同的音響環境下用心聆聽製成品，因為每一對喇叭都有不同的特質，有一些可能對高音特別敏感，有一些可能對人聲特別仔細，還有一些會重點呈現低音。這些特性都會影響每首歌曲應要達到的風格，所以要多練習耳朵，多到不同的地方聆聽。

MIDI 鍵盤

MIDI 鍵盤的工作跟遊戲機的控制器（joystick）一樣，就是讓用家除了使用打字鍵盤外，可透過比較生活化的方法控制在軟件裡面的動作，例如有些控制器跟汽車的軚盤一樣，讓玩賽車遊戲的用家自然地反應。編曲的軟件大部分都配合 MIDI 鍵盤，可以說是一個「鋼琴型」的 joystick，讓用家

自然地在編曲軟件中彈奏,記錄音符。

你可能會想:「編曲是否一定要懂鋼琴?」

簡單回答的話,答案是:「要懂一些。」為什麼呢?

因為現今的編曲工具都是電腦,而利用鍵盤把音符輸進軟件是最方便的,每個 MIDI 音符都可以無限修改,彈錯都不要緊,可以自己慢慢修整。所以如果用家是一位非彈鋼琴為主的音樂人,對於 MIDI 鍵盤的要求可能會很不同,尺寸、價錢、打鼓的方格按鈕,還有其他方便實用的按鈕等等。我自己是彈奏鋼琴為主的音樂人,不但對以上的性能有要求,最重要的是按每個鍵的感覺是否跟彈鋼琴相似,因為多年來已經習慣了鋼琴的發聲行徑。鋼琴的發聲機制是,按下琴鍵後,通過槓桿原理把槌敲打弦線發聲,所以感受到一定的重量,而如果 MIDI 鍵盤仿琴程度不夠的話會很難在電腦彈奏仔細的段落。

MIDI 鍵盤常會用鍵的數目做分類,例如最少的 25 鍵,增加到 37、49、61、76、88 鍵等。我自己採用的是 Native Instruments 的 Kontrol S88,是一個 88 鍵的 MIDI 鍵盤。我還會使用 Roland 的 A-49,顧名思義它是一個 49 鍵的小

型 MIDI 鍵盤，是我需要到外地出差時的最佳夥伴。

MIDI 鍵盤通常都沒有附送鋼琴腳踏和鋼琴架的，購買時要留意。購買腳踏時需要留意牌子，因為有某些牌子的腳踏的線路設計剛好跟其他牌子相反，令腳踏的功能相反了。

咪高峰

編曲人用上咪高峰的機會包括：自己或者邀請別人錄主音或和音；錄製樂器如結他、小提琴等；錄製編曲裡面的提示，例如小節號數、段數提示等。要達到專業質素的收音效果，除了一支高質素的咪高峰之外，也需要用上好幾種器材作配合，包括咪高峰放大器（mic preamp）、壓縮器（compressor）、均衡器（equaliser），還需要有隔音的靜音房間等等，這開始涉及錄音棚裡的各種具體情況，這裡我不提及太多。作為編曲人，有一個接近專業級數的咪高峰會令整個流程靈活多了，因為不需要每次收音都在外面租棚處理，尤其在製作音樂 demo 的時候，可以直接唱，直接彈奏並錄進電腦處理。

可能大家都聽聞過，咪高峰的型號之多，價錢的高低等都令人非常難以選擇，而且不可能聽到每一個咪高峰的聲音和音

質，那應該怎樣選擇呢？這真的是只能用經驗去累積。以歌手為例，他們會因應自己每天嗓子的狀態，配上不同的咪高峰，甚至因應歌種而選擇不同的咪高峰，例如搖滾或者是爵士，都有不同的需要和配搭，所以基本上是沒有一個特定的方法去處理。錄音棚之所以非常有價值，就是它能夠提供很多不同型號的器材，讓製作過程有更多聲音上的選擇。以我的經驗來說，比較便宜的咪高峰跟昂貴的咪高峰最大的分別，就是在處理極高頻的聲音時，高級的咪高峰會有一種順滑俐落的感覺，而價錢比較相宜的咪高峰一般都比較刺耳。不過在一般情況，例如製作 demo，或者灌錄不是最突出的音樂部分，兩者都可以使用的。

我自己最喜歡的咪高峰是 Neumann 的 U87，這個型號在很多情況下都適合，如錄唱歌、打鼓、結他及弦樂等都可以，是非常萬用的咪高峰之一。比較相宜的有牌子有 Rode、Audio Technica 等，兩者我都經常使用。要是喜歡製作說唱音樂（rap music）的朋友不要錯過 Shure 的 SM7B 咪高峰，價格相宜而非常適合說唱的風格。

編曲軟件

編曲軟件（DAW），又稱數位音樂工作站、錄音軟體等

等，就像每個編曲人的畫布。我們的構思、概念等都需要在DAW 上記錄，以讓別人欣賞到我們腦海裡的音樂。所以選擇用哪一個 DAW，必須考慮以下幾點：

你是否需要跟其他音樂人分享工作檔案？如果有需要的話，可能要選擇身邊比較多人選用的 DAW。

你是否多數時間都用彈琴的方式 —— 由歌曲開始一直彈奏到最後 —— 編曲？若是這樣，蘋果的 Logic Pro 或者Cubase 都會比較適合你。

你是否多數時間都以採樣、剪貼的方式編曲？若是這樣，Ableton Live、FL Studio 或者 Pro Tools 等會比較適合你。

市面上還有很多選擇，例如 PreSonus 的 Studio One、Reaper 等等，若果還沒有選擇好是用哪一個 DAW 的話，可以到每個產品的網站下載試用版，試試哪一個比較得心應手。我自己用蘋果 Logic Pro 的原因是有「典故」的。2000 年，從加拿大回港的第一份工作是在香港蘋果電腦當技術支援。2002 年，蘋果電腦收購了發明 Logic 的德國公司 Emagic，並把 Emagic Logic 改名為 Apple Logic Pro。我是因為這個原因開始學用 Logic Pro 的！

DAW 也不一定要只用一個。我自己常以 Logic Pro 處理編曲，而混音、錄音等都是採用 Pro Tools 主理的。每個人都有自己的習慣和思想模式，在眾多的 DAW 找到最適合自己的一個，也是相當重要的一課。

大量音源——數碼、插件或硬件

編曲人非常需要音源。顧名思義，音源就是聲音的來源，不論是從前的電子合成器（synthesizer/sound module）、真實樂器（acoustic instrument）、採樣（sample）或者是外掛插件（plugin）都經常用上的。現今的編曲工作，需要用到的聲音實在太多太廣。如果今天編曲的主角是一首爵士三重奏，用上了鋼琴、低音大提琴、爵士鼓三個音源；後天的編曲是 K-pop，那就要用上所有電子合成的音源。所以為了堅持拉闊編曲的曲風，擁有充足的音源是非常重要的。

電子合成器是一部硬件，大多數都有內置鍵盤的，可以直接彈奏。有一部分的電子合成器是沒有鍵盤的，一定要連接其他的 MIDI 鍵盤去彈奏，這就是電子合成音源。兩者通常都內置幾百到幾千個音源，非常方便使用。

真實樂器就是在現場演奏並用咪高峰收音錄下的樂器，包括

鋼琴、結他、敲擊、人聲（如口技模仿鼓聲 beatbox）等。
除了樂器，亦可以灌錄雜聲，例如關門聲、敲筷子、喝水聲
等等，反正想得出來的都可以好好在編曲裡面運用。

採樣就是用真實樂器灌錄好的音源庫，例如弦樂採樣，就是
把整個弦樂團不同的演奏（長音、跳音、撥奏等）都灌錄，
然後用 MIDI 鍵盤演奏出來。這樣能達到非常真實的樂器聲
音，提升音樂製作水平。要是採樣質素高，安裝時需要用上
比較多的儲存空間，要先確定硬盤容量是否充裕。

外掛插件就是軟件設計師用不同的方法去模仿不同樂器，一
般都是使用採樣或者聲學模型（modelling）去提供不同音
源。非採樣的外掛插件，通常比採樣的節省硬盤儲存空間。

由於採樣或外掛插件都是直接安裝在電腦硬盤裡面，編曲工
作的流程會比較暢順，因為每一次打開編曲檔案，所有採樣
和外掛插件都會立即啟動。如果用電子合成器的話，每一次
打開編曲檔案都要配合合成器啟動音源。還有因為電子合成
器的體積都比較大，不方便攜帶，要是打算在旅途上打開編
曲檔案修改就會很傷腦筋。

對於初學者來說，在今天的市場上我會建議購買高質量而不

昂貴的設備：

耳筒：Sennheiser HD 25

監聽器：Yamaha HS7

錄音介面：MOTU Ultralite MK5

咪高峰：Rode NT1

電腦：任何蘋果電腦

DAW：Apple Logic Pro

音源：Apple Logic Pro 裡已經有很多

鍵盤輸入：Arturia KeyLab Essential 88 mk3

擁有好的工具，你的創意更加容易從構思變成現實！

作曲的我

I am a composer

在流行樂壇裡，製作音樂的崗位分配大概可以分為作曲、作詞、編曲、監製、樂手等。由於我是以作曲晉身樂壇的，作曲的機會一定不少。雖然後來比較喜歡編曲，畢竟作曲需要更多技巧。

作曲的意思是設計原創的主旋律，不包括伴奏的部分。很多人都以為作曲跟編曲一樣，我認為他們並不是完全錯誤的，因為從前的音樂大師的確是把旋律和編曲一併寫出來的。西方古典的音樂大師有很多，耳熟能詳的有貝多芬、莫札特、蕭邦等等，而他們從來不會要求第三者替他們編曲，都是自己一併寫出來，意思是指歌曲的旋律跟其他伴奏的部分是同一時間思考創作的。

如今，基本上很少作品由同一人作曲兼編曲。當然，喜愛作曲的朋友，即使不懂寫詞、編曲、混音製作等技巧也沒關係，相信光是作曲便已經感到非常滿足，也耗費了不少腦細胞。我曾經接收過的 demo 都是沒有編曲甚至沒有伴奏的，只有人聲的錄音。也曾試過收到大師的作曲，例如麥浚龍的《寫得太多》，負責作曲的大師倫永亮先生喜歡把旋律用紙筆清楚寫出簡譜，不會混淆。基本上，作曲是把腦海裡很多不同的零碎旋律片段，利用不同方法把它們重新排列，所以沒有一個特定的作曲方式，但跟小時候學習說話一樣，就是

要多吸收，多聽別人的作品，才會創作出好的音樂。我們作為聽眾會知道自己是否喜歡某一種的音樂，某一種的做法、曲風等，從而吸收喜歡的音樂而抗拒不喜歡的。

除了多聽音樂，學習樂理也能幫助作曲。有人可能認為學習音樂的「規則」會損害創造力，但事實恰恰相反。學習音樂的工作原理能夠為我們提供堅實的基礎，從而更好地創作。我們會更瞭解旋律如何配合和弦進行，並且利用這豐富的資訊來創作更加複雜和實在的作品。沒有基礎就無法建造房屋，所以花時間學習音樂理論是值得的。

彈奏樂器是靠近音樂的絕佳方法，它可以幫助我們訓練耳朵，並為我們的作曲資料庫提供新的樂句和創意。例如，在鋼琴上某些樂句非常自然，但在結他上可能較難演奏。彈奏樂器也是熟悉樂器特性的好方法。對於低音笛子，那個超快的 32 分音符連續音可能聽起來很酷，但任何彈奏低音笛子的人都知道這並不像吹奏長笛那麼容易。我們彈奏一種樂器，可以瞭解它所能發出的聲音和特質，這將對我們作曲極有幫助。

身邊有許多有潛質的作曲人，在開始寫曲之前就選擇放棄了。從零開始創作一個音樂傑作可能就像攀登珠穆朗瑪峰一

樣艱難。我們的面前有一個巨大的障礙，最簡單的解決方法就是放棄。這個我是不同意的。許多新手作曲家沒有意識到的是，我們的下一首作品不必是傑作，甚至下下首也不必。只要我們寫點什麼，無論結果有多糟糕，都有助於提升作曲的技巧。所以，只管寫吧！最理想是安排一個特定的時間來作曲。可以是每天一次、每週一次或每月一次。無論我們設定的時間表是怎樣，都要堅持下去。即使那天你不太有「靈感」（這種情況經常發生），也要強迫自己寫點東西下來。我們寫得越多，作品就會變得越好。

許多聰明的人說過，多工處理（multitasking）就是同時搞砸多個事情的能力。這個觀念同樣適用於音樂作品。如果我們試圖一次性寫和弦、旋律和和聲，很有可能它們都不會按照我們的期望發展。寫音樂的最佳方法是分別處理每個部分。對大多數作曲家來說，旋律是他們首先處理的部分。旋律是吸引聽眾並使他們記住歌曲的關鍵。它需要自由地走動，不受和弦或和聲的限制。一旦我們有了旋律，再開始處理其他部分。如果逐個部分創作，可以確保每個部分都能配合得好，同時不會阻礙我們的創造力。

有些作曲人喜歡單打獨鬥，我也是其中之一，不過如果碰到互相欣賞的音樂人的話，可以考慮一起寫作。一起寫作的好

處是兩個人加起來的音樂背景和腦袋智慧一定比自己一個人宏大很多，只要過程順利就可以。兩位作曲人只要互相尊重，讓對方說出真話及唱出旋律，同時自己亦不要害羞，踴躍地貢獻旋律，這樣合寫的過程便可順利進行。

莫札特在八歲時寫下他的第一首交響曲，但並不意味著我們也要效仿。要求自己寫一首完整的交響曲或協奏曲是非常困難的，應先從小目標開始，先學會走路再學會跑步。嘗試寫幾首短小的前奏曲輕鬆得多，而且這會教曉我們在未來創作偉大傑作時所需的技巧。作曲並不容易，不會在一夜之間發生。就像任何與音樂相關的事情一樣，提升技能的最佳方法是練習。即使覺得自己沒有好的靈感，但也請繼續作曲吧，因為我們永遠不知道什麼會激發下一個傑作的靈感！

8.1 | 港龍航空 | 《樂韻飛揚》

2005 年，我剛轉為全職音樂人不久，經朋友介紹下認識了當時港龍航空的宣傳部管理人員。當時正是港龍航空的 20 週年，她邀請我重新為港龍航空的機上娛樂系統創作全新音樂，更為起飛和降落廣播等配上新的旋律。

這是我第一次為商業團體作曲，也是第一次要做類似監製的工作，獨自面對不同行業的客戶，因此留下了寶貴的經驗。

我需要製作配樂的電視版面包括有新聞版、電影版、運動版等。為了更容易跟客戶達成音樂曲風上的共識，我每一個版面都預備三至五個不同風格的音樂供客戶參考，讓她挑選一個她認為是最合適的。從她的選擇我可以掌握到她的口味而不需要亂猜一通，讓我更準確地為港龍寫作。

最開心的部分是為起飛和降落的廣播寫配樂。以往替電視廣告配樂，或者是電影配樂，都是替一個畫面上的動畫去配樂。這樣配樂都需要先看畫面，瞭解畫面上希望表達的訊息，再加以幻想從而落筆。但替飛機的起飛和降落廣播設計

音樂，等於為自己的親身經歷配樂。我非常喜愛旅遊，經常乘坐飛機，往後每一程飛機都聽到自己創作的起飛和降落配樂，簡直是興奮極了。

最後港龍航空的宣傳總管要求我做五個不同的登機音樂，分別是《樂韻飛揚》、《神州之旅》、《乘風之旅》、《奇幻之旅》和《蔚藍之旅》，分別用於不同的航線，配合不同目的地的特色。

8.2 | 謝霆鋒 | 《夜光杯》

當我還在蘋果電腦工作的時候,曾經寫過一首歌,要我新簽約的華納(Warner Chappell)替我嘗試推銷到歌星手上。後來得知歌曲賣出的消息,我開心得跳起,竟然是落在當時最火的謝霆鋒的手上!我一直希望華納可以幫我溝通一下,看看能不能也把編曲的工作交給我處理,因為我製作這首歌曲的 demo 時非常用心,完成度非常高,只須稍微調整一下。然而,這問題一直都沒有得到回覆,而當時作為新人的我害怕得罪人,最後只叫自己不要麻煩人。

謝霆鋒的 *Reborn* 專輯面世了,我急不及待到唱片店入手,並且立即檢查一下專輯內自己的名字有沒有串錯。經驗還淺的我當時聽說過不少關於唱片內頁經常寫錯名字的謠言。幸好沒有發生在我身上。之後立即把 CD 放進車上的音響,很好奇這個最後版本的編曲會變成怎樣。聽了一遍,不懂反應,原來整首歌,從前奏到最後一顆音都是直接從我的 demo 抄出來的,但由於香港的音樂編曲是沒有法律保護的,所以我也投訴無門。這首歌曲給了我一個深刻的教訓,我當時跟自己說:要盡快往上爬,要盡快得到應得的尊重。

其實這類型的事件，到今天我仍然偶爾聽聞。音樂跟語言很像，都是要先從小學習別人的句子，才能在長大後發展成為自己的句子。不過如果要把每一個小節的細節故意複製出來，卻沒有鳴謝原來的創造者，的確是缺德的行為。

8.3 | 鄧麗欣 | 《曇花不現》

我寫歌不算多，而當中大部分都是為鄧麗欣小姐創作的作品。《中華冷面》、《一眨眼》、《零與零之間》等都是我為她寫過的歌曲。感謝她的監製 Gary Chan 先生的賞識，給我很多空間為她寫作。

《曇花不現》歌曲風格帶著很重的西方味道，副歌採用歐美流行的四和弦循環，在鄧麗欣當時的作品裡算是冷門。另外，覺得感恩的是鄧麗欣小姐親自為這首歌曲填詞，充分表示她對歌曲的讚許。

編曲上的處理亦有特別之處。我特意在敲擊的部分花心思，用上印度色彩的敲擊樂器，加上 Roland TR-808 的鼓機，今天翻聽也覺得歷久常新。

8.4 | 鄭融 | 《融》

跟鄭融小姐合作的機會算多，而《融》這首歌是我最喜愛的作品之一。當時鄭小姐的老闆之一，陳少琪先生要我替她作一首新曲。他給我的詳細指示包括要大量弦樂、非主流曲風、能讓歌手有明顯的發揮。我決定為她製作一首 trip hop 音樂，像英國布里斯托的著名樂隊 Portishead 的曲風。

製作這首歌曲最好玩的地方是，曲裡第二個音樂間奏後，我故意把整個低音部分跟和弦錯配，聽起來非常凌亂，希望能打造一種心理非常不正常的狀態。歌曲的結尾亦是彩蛋之一，旋律的最後一顆音是整首歌的最高音，亦是希望營造一種瘋癲的感覺。

8.5 | As One | *Catch Me Up*

我的第一首舞曲！

2012 年加盟太陽娛樂的女子組合 As One，是一個青春跳舞組合，專門演出跳唱歌曲。得知道她們出道的消息，我「膽粗粗」嘗試為她們度身訂做舞曲，反正知道自己製作舞曲的機會比較少，試一試也沒損失。

因為作曲的時候還沒有見過四位成員，只能參考監製 Gary Chan 所提供的資料，製作 demo，得出最後發行的版本。Demo 的編曲亦基本上跟最後發行的一模一樣。這首歌曲成功為我打破僵局，終於能夠有機會為女團寫作舞曲。由於這是 As One 的出道歌曲，宣傳可能比較多，接觸到的人數算多。身邊不少朋友都驚訝地說：「竟然是你寫 *Catch Me Up* 的！真的很難相信！」

8.6 | 炎明熹 | 《回甘》

《回甘》是少數我自己作曲而沒有參與過任何製作的作品。我還記得炎明熹小姐的經理人跟我聯絡的時候,發現原來整個製作時間我都不在香港,這次只好「打退堂鼓」。歌曲一方面是為炎小姐度身訂做的,另一方面我要儘量配合客戶的要求而寫。內地瓶裝茶品牌「CHALI 茶里」給我的其中一個寫歌重點是要有「知識文青」的感覺,清新活潑,有記憶點而不譁眾取寵。我認為製作團隊完全能夠把這個精髓展現出來,炎小姐亦唱得非常恰到好處,不看她臉上的表情也能感受到她的歡愉。

8.7　　　│ NMB48　　│《一番好きな花》

「一番好きな花」意思是「最喜歡的花」。這首歌曲是由日本人氣大型女團 NMB48 前成員吉田朱里主唱。吉田朱里在 2020 年從 NMB48「畢業」，而《一番好きな花》則是她的畢業獨唱歌曲，收錄在畢業專輯《恋なんか No thank you!》（戀愛之類的 No Thank You!）裡。

在日本的藝能界，「畢業」是指藝人退出組合或離開節目。由於畢業包含展望未來的正面意思，不少其他領域的藝人亦會加以採用，而在日本社會上，亦逐漸有人採用「畢業」一詞來取代較為負面的「放棄」，藉此希望他人鼓勵或支持自己。

2020 年 1 月，我獨自到日本東京逗留了一個月。本來是打算離開香港，集中處理人生第一個音樂會的編曲，但因為在東京的朋友眾多，託他們的福，最後獲得不少機會製作更多歌曲。我跟一個東京的作曲人約好，每隔幾天就見面，一起寫新歌。那段短短的時光，我們總共寫了 20 多首歌曲。

在我回港後不久，收到日本友人的電話，他說我們其中一首

歌曲被挑選了，對方是日本流行樂壇舉足輕重的大人物秋元康先生。秋元康先生身兼節目企劃、作詞家、編劇、作家、藝人企劃製作、導演及漫畫原作者等身份，本人則以「作詞家」自稱。他也是 AKB48 集團、坂道系列等偶像組合系列的總製作人。由秋元康先生作詞的單曲總銷量已經突破一億張，可想而知他在日本藝能界是非一般的人物。這樣的傳奇人物挑選了我們的歌曲，讓在日本樂壇剛起步的我們開始備受關注，對我倆的發展非常有利。最令我驚訝的是，秋元康先生最後決定除了採用我們的旋律，還要求我為歌曲完成編曲。這機會比賣出歌曲來得更加罕有，因為外國人在日本製作音樂基本上是很少機會的，畢竟日本本土的音樂人亦非常厲害。這次是我第一次衝出香港這個小城市，真真正正向外輸出本地文化。

朋友們知道這件事後都非常替我高興，同時會問：「那你如何把歌曲編得 J-pop 一點？」

我的回應是：「沒特別這樣做。」原因是我很想嘗試看看，要

是我一點都不改變，把自己在香港最流行的方法直接做給她
唱，會否有問題呢？結果日本方非常喜歡，一點都沒有改動。
所以，只有真正交流過、嘗試過，才會知道自己做的是否受
歡迎。

編曲的我

I am an arranger

作曲人創造出優美的旋律，接著填詞人把故事植入歌曲後，就由我編曲了。

編曲人的責任是為曲詞建立伴唱的平台，亦可以說是提供一個合適的意境給歌手說出歌裡的故事。設計和執行伴唱平台就是編曲人的工作。編曲人跟作曲作詞人的關係就像工程師和建築師一樣，曲詞人（建築師）負責確定歌曲的故事內容，編曲人（工程師）負責把意念落地而建造平台。

「清唱的歌是否沒有編曲？」不一定，這可能是編曲上的決定，有些故事可能只需要單一的人聲加上殘響效果已經做到最佳的表達。

「只有鋼琴加上人聲呢？是不是懶惰才這樣做？」不一定，因為其實樂器越少，編曲越難。只用單一樂器完成的歌曲，很考功夫，編曲人需要一定的能力和經驗。

「管弦樂？EDM？拉丁？粵曲？全都是編曲人做的？」對！都是編曲人的範圍。

以上例子說明了，編曲人像工程師，要懂得把不同風格的設計落地執行。聽起來好像需要學會很多風格很多樂器，這一

點並沒有錯，不過過程比想像中簡單。編曲時用的樂器，就是所建造的平台的原材料，可以靈活運用。最基本的，就是用自己的嗓子，即是 a cappella（無伴奏）或 beatbox；用樂器例如鋼琴、結他等；用大型樂隊例如管弦樂、合唱團等；用電子樂器例如電子合成器、鼓機、採樣器等；用周邊的物品，例如敲檯敲杯子、關車門、打雷、鳥兒叫，所有可以收音的聲音都可以用。以上亦可以加起來一起使用，這就是編曲的藝術。編曲範圍之大可能會有點嚇怕人。光是看我們能夠動用的聲音來源，確實是非常之多。那我們應該如何入手？答案就在「煮飯」。

煮飯跟編曲相似的地方就是，廚師每一次做菜都要決定用什麼材料。世界上可以用來煮飯的材料實在太多了吧！先不說海裡的魚，單是陸地上的食材已經非常多，感謝上帝一早為我們準備。廚師每做一道菜，都會預先設計好菜式的風格，因為風格決定了菜式所需要的材料。比如說，我準備做一道泰國菜，這樣就可以把世界上所有的食材範圍縮窄到好幾款泰國菜常用的食材，例如香茅、辣椒、椰醬、魚露等。編曲也一樣，要是決定好風格，譬如說要做一首中國風的歌曲，一定會聯想到民樂的樂器像二胡、琵琶等，那就不用再多考慮非中國風的音源了。

所以作為編曲人，我們製作每一首歌曲的過程當中都需要作出非常多的決定。剛才說的「中國風」，應該用二胡還是琵琶？二胡加琵琶？揚琴？中國敲擊？要是性格比較優柔寡斷的編曲人，可能用上幾天都解答不了。我亦碰過一個編曲人，用上一天的時間去找「合適」的沙鼓（snare）音源。整套爵士鼓有 kick（大鼓）、snare（沙鼓）、tom（筒鼓）、crash（鈸）、ride（騎鈸）和 hi-hat（踩鈸），那可能要六天才能完成鼓聲的採樣。

既然曲風決定需要的音源，那麼編曲人就應好好學習不同曲風的特性。身為香港人，一定會接觸到香港樂壇最擅長生產的「K 歌」。這類型的音樂特性是歌詞密密麻麻，甚至一口氣有二十幾個字的歌詞；歌曲一般都是慢歌、情歌，或者抒發負面情緒的歌。K 歌的樂器通常是鋼琴或結他，我們稱之為比較「入屋」的聲音，加上弦樂的包圍，非常感性。大部分更會在歌曲後半加入電結他、低音結他和爵士鼓去產生高潮，幾乎每首歌的發展都一樣。K 歌是香港獨有的，任何其他地方都沒有這樣子的音樂，有點像香港的茶餐廳一樣。茶餐廳有很多食物可以選，一張菜單可以上百款菜式，而每一道菜都在五分鐘內煮好送到我們的檯上。K 歌則在短短幾分鐘內，告訴我們很多資訊，很多內容。由於多數 K 歌的旋律都較複雜和多歌詞，編曲人很容易會碰到一個問題：無論

怎樣去伴奏，總是有樂器的音符跟主旋律不和諧。原因是，當旋律不停地在跑動，伴奏就只可以一直在旁等著，根本沒有空間去增加一點副旋律，為歌曲加點特色。

搖滾也是非常受歡迎的曲風之一。讓香港人感到驕傲、具代表性的搖滾樂隊 Beyond，今天還經常在街上聽到他們的聲音。要製作搖滾音樂，不得不提的是結他的部分，因為結他是搖滾樂的主要樂器，電結他及低音電結他通常都會配合一起演奏，加上爵士鼓，拼湊出節奏強烈和高能量的表演。還有一個特點，就是只有搖滾音樂才會把唱沙了的聲音和過高的音域視為一種自由和反叛的行為，私底下我是非常喜歡唱搖滾音樂的。搖滾音樂有許多不同的曲風和分支，如古典搖滾（classic rock）、硬式搖滾（hard rock）、放克搖滾（funk rock）、重金屬（heavy metal）、另類搖滾（alternative rock）等，每種風格都有其獨特的音樂特點。

「愛似藍調遇節奏」，我覺得這句歌詞寫得很浪漫，因為節奏藍調（R&B）是我喜愛的曲風之一，而這類型的音樂的確是把節奏加進藍調，兩者二合為一的結晶品。顧名思義，R&B 的節奏感是強烈的，就算是很慢的歌曲，它的節奏一定是非常強烈的。R&B 的藍調部分借鑒了藍調音樂的元素，包括藍調音階、藍調和弦進行和情感表達等。對編曲

人來說，R&B 最好玩的地方是音樂中也融入了爵士樂的元素，如即興演奏、爵士樂的和聲結構和複雜的樂器編排等，演唱亦經常加入長篇複雜的即興演唱（ad-lib singing）。

其他曲風例如拉丁、電音、爵士、民樂等等，每一類型都有其獨特的聲音和風格，除了樂器的選擇外，第二個決定性的歌曲元素就是速度（tempo）。舞曲的節奏一定比情歌要快，節日民樂的節奏一定比安息音樂熱烈急速等，原因是音樂跟說話很相似，就算同一句話，比如說：「我愛你！」很急速地說聽起來沒有誠意，說得太慢好像準備整蠱別人一樣。其實，每一句話只要有潛台詞，就知道應該用哪一個速度。編曲也一樣，舉個例子：

在張敬軒的 *Pink Dahlia* 大碟裡面，我替他改編了陳慧嫻小姐的名曲《夜機》。這首歌曲街知巷聞，幾乎任何一個香港人都曾經聽過。陳小姐的原版《夜機》是形容一位女生離別愛人的不捨之心，所以採用情歌的方法編曲是非常恰當的。換個角度來看，要是一位男歌手演繹同一份歌詞，就算情感上雷同，演出上也可能需要調整。最後我決定採用拉丁風格，希望能夠設計一個比原版瀟灑的意境去配合，縱使故事主角不捨得，但依然瀟灑地走。整個編曲的 tempo 跟原版相比快了很多，因為必須把節奏部分的速度提升，才能營造

拉丁的氣氛，加上拉丁的樂器（西班牙結他）作為主要伴奏，曲風隨即改變了：由陳慧嫻版本的「若即若離」改寫為張敬軒版本的「情深告別」。

編曲人雖然不是一首歌曲的主要創作者，但我們為歌曲建立的伴奏平台會直接影響歌曲的可聽性和故事帶出來的意境。

9.1 　　｜鄭融　　　｜《紅綠燈》

我入行初期的編曲作品之一，亦為鄭融小姐的第一首代表作。這次合作是非常偶然的機會，因為原本《紅綠燈》已經做好編曲，直到今天還不瞭解是什麼原因導致歌曲最後落在小弟手上。監製陳少琪先生更為歌曲錦上添花，邀請了台灣的編曲天王鍾興民先生一同參與，讓我學會很多編曲技巧。

9.2 | 鄧麗欣 | 《電燈膽》

《電燈膽》是鄧麗欣小姐在 2007 年發行的單曲，也成為了
她其中一首代表作。歌曲由音樂才子李峻一先生作曲和填
詞，Gary Chan 先生監製。「電燈膽」是粵語俗語，意思是
依附在情侶之間的第三人。歌曲裡的主角眼見暗戀對象與好
朋友拍拖，自己卻只能伴在他們身邊，一直守候著。主角雖
然偶爾會感受到一絲甜甜的感覺，不過更多時候是痛苦的。
監製 Gary 希望我可以做到像大型音樂劇的主題歌曲一樣，
擁有非常大的情感起伏。記得我當時反問他：「那我用古典
的方法，同意嗎？」他說：「比古典更起伏！」古典音樂的
錄音製作，通常會保留樂器的音色和動態範圍，由最輕的音
符到最響亮的部分，都完完整整地錄下來，而不會在後期製
作增加或減少，以保留最原本的起伏。所以，大家現在聽到
的《電燈膽》加上了很多管弦樂的元素，特別是歌曲的結束
部分，我特意寫一段澎湃的古典鋼琴協奏曲段落做結尾，希
望能做到一種混亂而模糊的收場。

這首歌曲發行後大獲好評，繼而推出《電燈膽（100 Watt）》
的改編版本。原來早在 2007 年已經開始接觸改編的工作。

9.3 溫拿樂隊 | *Stars on 33*

Stars on 33 是一首十幾分鐘的 medley，即是串燒歌，一口氣把十幾首歌串連起來。製作這首 medley 的過程最好玩是認識了不少溫拿樂隊的首本名曲，同時也認識了樂隊五位成員。製作 medley 也有一個讓人很頭痛的事情，就是處理歌曲的排序，因為每首歌曲都有自己的調和速度，而編曲人的責任就要確保歌曲之間的銜接位置聽起來順暢，也能給歌手們清楚聽到下一首歌的調和拍子。另外一個麻煩就是，修改任何地方，都有可能影響前後的歌曲，所以一定要打醒十二分精神，不能心急。

這編曲工作給我最深刻的印象是，當時我買了部新電腦。可能因為歌曲太長，我需要動用的音源實在太多。在我差不多完成編曲之際，我怎樣都打不開編曲檔案！我知道應該是電腦不能負荷這個檔案，於是趕緊找上蘋果的舊同事買新電腦。

9.4 | 關菊英 | 《講不出聲》

無綫電視的電視劇對香港人有深厚的影響。在我的音樂歷程
有幸參與不少膾炙人口的劇集歌，而其中一首是《溏心風
暴》主題曲、關菊英小姐演唱的《講不出聲》。製作這首歌
曲有一個明顯的方向，就是要重現大師顧嘉煇先生的音樂風
格，以管弦樂做主軸，加上大氣華麗的前奏和間奏。前奏部
分參考了不少西方古典鋼琴協奏曲，例如柴可夫斯基的第一
鋼琴協奏曲，還有拉赫曼尼諾夫的第二鋼琴協奏曲。

《講不出聲》在 2007 年出品，在業內為我帶來不少的肯定，
真的要感謝當時的自己沒有因為工資多少而選擇推卻。所以
我奉勸年輕一輩的音樂愛好者，遇上機會往往會比遇上高工
資更值錢。

9.5 | 林峯 | 《如果時間來到》

我曾經為林峯先生編曲的慢歌有很多，包括有《愛在記憶中找你》、《換個方式愛你》、《同林》、《唱情歌的人》及我最喜歡的《愛不疚》等，而《如果時間來到》更為我帶來2009年度十大勁歌金曲頒獎典禮的最佳編曲獎。非常感謝無綫電視給我的獎項。

製作《如果時間來到》這段時間我和團隊也在製作其他的歌曲，見面頻繁。有一個晚上我們工作後去了九龍城一間火鍋餐廳吃晚飯，還說起剛上畫的電影《蝙蝠俠——黑夜之神》。聊了整晚得出的結論竟然是我的新綽號——編曲俠。

9.6 | 張敬軒 | 《酷愛》

讓我數下一共接觸過幾多個《酷愛》版本：

2008 年，原版，唐奕聰先生編曲；

2009 年，Unplugged 第一樂章音樂會；

2011 年，港樂 × 張敬軒交響音樂會；

2014 年，Hins Live in Passion 張敬軒演唱會；

2018 年，Hinsideout 張敬軒演唱會 2018；

2020 年，張敬軒 × 香港中樂團盛樂演唱會；

2021 年，The Next 20 Hins Live in Hong Kong 張敬軒演唱會；

2023 年，The Prime Classics 張敬軒澳門演唱會。

原版的編曲由大師主理，讓歌曲散發著濃厚的 R&B 色彩。由於歌曲非常流行，張敬軒（軒公）先生演唱這首歌曲的次數在發行的第一年內已經非常多。2009 年，軒公在廣州星海音樂廳舉辦了「Unplugged 第一樂章音樂會」。音樂會演出採用不插電的樂器，所以歌曲在編排上都要作出很大的改動，而《酷愛》當然也不例外。我跟軒公希望營造到一種稍微帶點拉丁味道的編曲，用木結他作為副旋律的主奏，沙筒

（shaker）串連整首歌曲。2011 年「港樂 X 張敬軒交響音樂會」的版本是 2009 年不插電的生化版本，架構上兩個版本大同小異，不過加上香港管弦樂團的參與，令水準大幅提高。歌曲的高潮亦加入停頓位，希望製造更緊張的氛圍。

2014 年的「Hins Live in Passion 演唱會」，軒公擔任藝術總監自己操刀。在他的帶領下，我們決定打破舊框架，當《酷愛》是新歌一樣重新計劃。從另一角度消化歌詞後，我發現其實可以營造一個更加糜爛、令人既心痛又憤怒的氣氛。最後採用了搖滾樂的方式，把整首歌的速度減慢，讓軒公可以慢慢把每一句歌詞的情緒充分表達。歌曲前半部分跟後半部分的反差非常大，前者以軟弱的鋼琴為主，後者則是高能量的搖滾樂。軒公聽完這個編曲後，還自己設計了新的唱法，在歌曲後半部分副歌完結的位置加上超長的飆高音，讓樂迷感到非常滿足。簡單說，之前的版本都偏向浪漫，而這一個版本是要「惡」。

2018 年「Hinsideout 演唱會」分為幾個主題，分別是金、

木、水、火、土，而《酷愛》落在火的部分。2014 年的經驗讓我們知道歌曲可以編排得非常兇狠，我決定把歌曲的能量再提升，加入很多舞台的表演元素，還專門為編舞和舞台效果而設計停頓位。軒公也把之前的飆高音再提高，變成海豚音。整個概念都是為了提高歌曲在舞台上的表演效果。

2020 的「張敬軒 × 香港中樂團盛樂演唱會」是我 20 年來最難應付的演唱會，因為中樂團的樂器跟流行曲的音色很容易有不和諧的效果，所以我需要費盡腦筋為每一首歌編曲。對於《酷愛》，第一個決定是把歌曲的調從 C 小調降到 B 小調。中樂樂器彈奏每一個調都有各自的挑戰，而 B 小調對 80 人的樂隊而言較為合適。當我在幻想中樂團加上《酷愛》時，腦海只能運算出「霸氣」二字。大家不難發現，副旋律的部分幾乎都由全體幾十人一起演奏，胡琴、笛子，還有最響亮的嗩吶也一起合奏同一句，效果比西樂團更磅礴，更有霸氣。軒公在這個版本亦不例外，聽完編曲後送上全新民樂式的飆高音。他好像每次都用一段飆高音來回饋我的新編曲。

在「The Next 20 Hins Live in Hong Kong 演唱會」上，採用的版本則是參考從前偏向浪漫激情的拉丁版本。到 2023 年澳門舉行的「The Prime Classics 演唱會」，《酷愛》又再次被改動，披上全新盔甲，以電音上陣！

我很期待下一個版本，大家想聽什麼風格，不妨提議一下？

9.7 | 張敬軒 | 《騷靈情歌》

「愛似藍調遇節奏」就是屬於這首歌曲，張敬軒的《騷靈情歌》。

首先我要表達一下對作曲人林健華先生的讚賞，這首歌的確是我最喜愛的廣東歌之一。收到這編曲的任務，隨即行動，心裡很雀躍，因為終於有 R&B 的歌曲出現了。監製陳德建先生希望我把編曲弄得非常西方，非常黑人，一種經典 R&B 的感覺。二話不說，立即拿出我的電鋼琴作為主軸樂器。敲擊方面我亦採用了水滴聲作為後拍（backbeat），而最誇張的是我決定 50% 的編曲都要用人聲 a cappella 去完成。用誰的聲音呢？只有自己的聲音可以用！大量的 a cappella 因此進入歌曲，尤其是第二段間奏基本上是 a cappella 的獨奏。大家聽歌時不妨看看能不能聽到我在《騷靈情歌》裡面的聲音。

這首歌曲很悅耳，到現時為止市場上很少這樣正面直接地說「我很喜歡你」的情歌。張敬軒先生的演繹更加是無懈可擊，到今天我還沒有想到有誰唱的版本可以勝過他的。

9.8 | G.E.M. | 《睡公主》

鄧紫棋小姐自己作曲作詞的《睡公主》。初次認識已經知道她天分非常高。第一次錄音時她只有 17 歲（當時稱呼她 Gloria），不過她對音樂的敏銳度已經比很多歌手還要高。為她編曲是非常容易的，因為她的音域很廣，基本上沒有太多限制，想到什麼都可以嘗試看看。於是，我決定讓她大量展示聲音的威力，把她的高潮技巧在短短一首歌裡面不斷地呈現給觀眾。由於這首歌曲的旋律在流行曲來說是比較長，控制歌曲的情緒發展需要下許多功夫，要是太早或太遲把能量注入，都可能會令歌曲鬱悶。而最後的升調都是為了讓她能夠充分表演她的能力。

歌曲裡面彈奏的樂手都是行內尊敬的前輩們，有結他手 Danny Leung 先生、低音結他手 Terry Chan 先生和一代鼓王恭碩良先生。

9.9 | 關淑怡 | 《陀飛輪》

關淑怡唱《陀飛輪》！簡直是做夢一樣。《陀飛輪》這首歌原本已經製作得很好，陳奕迅先生的演繹實在是非常完美。要是換到一位比他的人生經歷更豐富的女生身上，我應該如何作出改動呢？我決定要做一個二重奏，鋼琴和歌手的版本，間中加入秒針倒數的聲效。秒針的倒數聲效能營造讓人緊張的感覺，彷彿關小姐在趕緊完成事情，同時間告訴我們不要浪費時間一樣。整個編曲概念基本上是一台鋼琴，一把聲音，所以在拍子上和動態上都要給歌手很多空間，由她去塑造和操控歌曲的情緒。錄音的時候幾乎只有鋼琴的伴奏音樂，其他的樂器都是在她唱完後根據她的情緒而加上的。非常喜歡這次合作，期待新一代有更加多這類型的歌手。

錄音時有一件小趣事。灌錄歌手唱歌的時候，都會在咪高峰前放一個稱為「防噴罩」(pop filter) 的工具。防噴罩不僅能夠防止口水聲等雜音，還能避免濕氣進入咪高峰的結構中，所以一般都是標準設備之一。關淑怡小姐卻非常討厭這塊放在她嘴巴前面的一塊海綿，好像要阻擋她盡情發揮自己的聲音，但同一時間她也不希望把自己的口水雜音一併錄進

去。於是,她會用手拿著整個防噴罩,每當遇上會容易發出雜聲的字句,手動把防噴罩放在咪高峰前。例如《陀飛輪》裡面的第一句:「過去十八歲沒戴錶不過有時間」,她會在「十」、「歲」和「時」的前面靈巧地把防噴罩瞬間放到咪高峰前。錄音時很替她緊張,想著她會否趕不上啟動防噴罩,同時又覺得這個畫面很有動感,很有趣!

9.10 | 蘇永康 | 《那誰》

《那誰》讓我得到最多的獎項，感謝信任我的蘇永康先生和監製舒文老師。

我對這首歌曲印象非常深刻。原因之一是這首歌有很多歌詞，也就是主旋律很長，而舒文老師希望歌曲出現比其他歌更多的動態。要做到這一點，我要非常精細地計算。在之前的章節提過，編曲最需要避開的就是與主旋律「打架」，就是不要騷擾到主音的音符，但如果我要同時間設計很多動態，那就很難避免碰撞到主音音符。就像我要在地面插著很多把刀而刀片往天上指的舞台上，設計構思如何在刀片之間的空間跳舞一樣！若大家有機會再收聽這首歌曲，希望能留意我的編曲跟旋律之間的「刀光劍影」，一推一讓，真的是非常細緻的設計。

原因之二，在《那誰》編曲時，我還沒有自己的工作室，住在大埔一棟小房子，二樓工作，一樓開飯，三樓休息。趕工那天正巧是我開派對的日子，一樓滿是友人在開心喝酒打邊爐的聲音，而我就在二樓埋頭苦幹，只吃了幾塊牛排，很生氣。他們還在樓下大喊：「首歌幾好聽啊！誰唱的？」

9.11 | 李克勤 | 《我不會唱歌》

2003 年李克勤發行了新單曲《我不會唱歌》，還請來鋼琴家郎朗為他伴奏。這首歌對我來說有兩大意義。第一，演出機會。當時我還在蘋果電腦當技術人員，有一天收到電話說有人介紹我去幫李克勤先生伴奏。我既興奮又懊惱，不知道是誰的善心介紹我到大舞台上演奏。得知道是要頂替郎朗為李克勤先生伴奏，我立即詢問：「可以先給譜子我看一下嗎？他彈的都是難度高的東西呢。」最後是沒有譜子的，只有一張 CD。我拿回家不斷重複重複重複聽很多遍，寫下所有聽到的音符，每天苦練。到了演出那一天，這是我真正第一次踏上香港的大舞台。還記得當時李克勤先生有自己的樂隊，是由趙增熹先生帶領的。我跟李克勤先生彩排後發現原來整隊樂隊都在我後面觀看著，他們應該對我這個新來新豬肉非常感興趣。

第二個意義在很多年後發生。2016 年湖南衛視的《我是歌手》，李克勤先生是節目主持，還當上首發歌手，即第一批參加比賽演唱的歌手，而他邀請了我為他做編曲和在現場演奏。賽事進展到後期，李克勤先生說：「是時候要打給他

三人合作無間

了。」我問：「誰呢？」他回答：「你的偶像郎朗。」我差點
暈倒，因為這個機會實在等了很久。我一向都有留意郎朗演
出的時間表，也曾經飛到美國看他演出柴可夫斯基的鋼琴協
奏曲。但真的沒想過可以跟他合作，太興奮了。既然有猛人
坐鎮，可以「玩大一點」，直接把整段拉赫曼尼諾夫的協奏
曲放進去，成為了歌曲的前奏。郎朗毫不費力地把它演奏
出來。彩排後郎朗跟我說：「只要給我音符就可以了，多複
雜都可以！」他最後更用李斯特 *La Campanella* 的一段做結
尾，大師風範盡顯。

9.12 | MISIA | 《行かないで》

跟日本著名女歌手 MISIA（米希亞）的合作源於 2020 年湖南衛視的節目《歌手·當打之年》。當時還是疫情比較嚴重的時候，很多合作都要在網上處理，或在家工作，節目製作非常困難。我跟 MISIA 第一次合作的歌曲是日本知名男歌手玉置浩二的《行かないで》，亦即是很受香港人歡迎的《李香蘭》。由於當時疫情實在非常嚴峻，我們沒法在同一個地方拍攝，MISIA 是在日本東京錄影的。很感恩這次的合作後，MISIA 再次邀請我為她的新曲《愛をありがとう》編曲。鑑於當時不能在同一個地方拍攝和錄音，我的編曲只能用曲譜去表達，所以寫譜的時候感到壓力非常大，每一個音我都重複檢查很多遍，確保準確無誤！

9.13 | 《聲夢傳奇》：挑戰編曲極限

2021 年，在疫情最嚴重的時候，無綫電視排除萬難，推出歌唱選秀節目《聲夢傳奇》，籌劃打造年輕新一代歌手。

近年我開始瞭解到培養年輕人才的重要性，所以非常榮幸被邀請擔任節目的音樂總監。在比賽中我幾乎需要負責所有與音樂有關的決定，包括選人、選曲、編曲、樂隊演出等，以及和擔任主理人的李克勤老師一起指導學員們在每一次演出中如何發揮等等。

在甄選階段已經體驗到這類節目的意義。香港有很多有才華的年輕人，但沒有平台讓他們發光發熱，而選秀節目正正築起了一個優秀的平台供他們展現自己的努力。我認為只要錯過一位天才橫溢的參賽者已經是香港人的損失。大家可以從韓國流行樂壇 K-pop 借鏡，流行樂壇不只限於唱歌跳舞，而絕對是一個宣傳本土和文化輸出的最有效方法之一。

為了製作《聲夢傳奇》，我失去得最多的是頭髮。可能因為錄影時間表比較密集，而每集參加者的人數也不少，每一集

我要為歌曲重新編曲的時間都是十分倉促的。試幻想一下，節目每集都有十位或以上的參賽者，有時候每人唱一首，有時每人唱兩首，一集錄影可能要製作十幾二十首歌曲，還要替所有歌曲重新編曲。我曾試過一個星期內需要完成十幾首歌曲的編曲，非常感恩最後能夠順利完成，不過頭髮明顯少了幾根，補也補不回。

我堅持每首歌曲都要重新編排，因為每一位參賽者將舊曲新唱之後，變相等於自己的新曲，在網上流傳成為新的音樂資產。節目和參賽者不會在比賽結束後就沒有延續。校長譚詠麟先生的《愛情陷阱》、陳百強先生的《戀愛預告》，在節目上架後誕生了炎明熹的《愛情陷阱》和姚焯菲的《戀愛預告》，都是為參賽者度身訂做改編歌曲的新景象，亦可以說明該參賽者有足夠的星味才能背起經典舊歌的光環。

首次做選秀節目就遇到一群優秀的參加者是上天賜給我的緣分。選秀節目的主要材料是學員們，他們是湯料，要是湯料

質素高，節目便有機會獲得觀眾的歡心。觀眾的熱情和支持對這類長篇幅（大概半年）的選秀節目特別重要，因為每一位參賽者都有機會在不久的將來出道，在比賽的過程中便要開始吸納粉絲，建立自己的品牌和形象，而當出道後已經擁有一定的粉絲，對未來的發展非常關鍵。

電視節目最有趣的地方，就是觀眾與電視中的人物（包括電視劇的角色、選秀節目的參與者，甚至是不同類型節目的主持人等）會逐漸建立歸屬感，當然有些人會較易「入屋」，即是有觀眾緣，那他們的幕前事業第一步已經成功了。就以《聲夢傳奇》為例，觀眾要接受一班年輕的素人，除了他們本身的才能之外，他們的觀眾緣也很重要。若節目期間已經能鎖住觀眾的心，成功吸納粉絲，即使節目結束後，若不斷有高質素的音樂產品推出及適當宣傳，粉絲一般是會越來越多的，受歡迎程度也會越來越高。反之，若果沒有在節目期間吸納粉絲，沒有與觀眾建立歸屬感的話，就較容易被遺忘。

《聲夢傳奇》對我來說像是自己的寶貝，一個親手打造的音

樂教室、音樂盛宴。我覺得這類型的選秀平台非常有希望。既然頭髮已經少了，那就希望可以繼續為年輕人帶來更多機會，創造更多傳奇。

監製的我

I am a producer

監製就是項目經理的意思，其責任是要把多方面的資源合成而生產新歌曲。資源包括：作曲家、作詞家、編曲家、歌手、樂手、錄音棚、混音師、資金、音樂品味，以及時間。把以上的元素加起來就是歌曲監製的工作。監製可以選擇把以上的工作分散給不同的音樂人處理，亦可以自己負責一部分，或所有。

一般面言，歌曲投資方會直接聯繫監製，例如唱片公司會聯絡合適的人去監製歌手，或者歌手自己聯絡他們喜愛的監製等，這樣做便能夠有一位專業人士跟進、監督歌曲的製作，而不需要每一方面都得自己聯絡處理。聯絡上後便開始為歌手設計歌曲，確定曲風、發布日期，並建立製作時間表。監製需要尋找新曲，可以是自己作曲、歌手自己作曲，或者透過其他途徑收到其他作曲人的新歌曲，例如其他的唱片公司或監製旗下的作曲人等。確定旋律後，先跟唱片公司、歌手等協議好歌曲主題，然後聯絡詞人，開始填詞的工作。香港目前最缺乏的就是填詞的人才，所以「等歌詞」已成常態，有志者請努力嘗試！

有旋律有歌詞後可以開始編曲的步驟。有時候，監製會選擇先有旋律有編曲才填詞，因為編曲會影響到歌曲的意境。這個是監製自己的選擇，沒有對與不對。跟編曲人溝通是非常

重要的一環，因為有很多細節需要達成共識，例如製作的預算是否包括後期樂手，有沒有弦樂團或管樂團等都有機會影響編曲人的設計構思。

完成編曲後可以邀請歌手試唱。製作廣東歌最重要是確定歌曲的速度、歌曲的調子和檢查經過歌手唱出來的歌詞是否順耳。廣東話算是一個複雜的語言，音調及音節較為豐富，所以要自然地唱出來對於填詞人來說是艱鉅的工作。歌曲的速度、調子都會影響歌手演繹粵語歌詞的效果，例如太高調子聽起來會給人一種「惡」的感覺，但太低調子又會容易感到「懶」等等。確定好調子和速度後，便可以開始錄唱了。

錄唱的部分是監製最「個人化」的時間，因為每位監製都會用自己的方法去引導歌手演唱，達到最佳的效果。留意歌手錄音當日的身體狀況和心情、瞭解他們錄音前後的日程，都能幫助監製使用合適的方法令歌手進入狀態。每一位歌手都有自己的習慣，要是事先瞭解而相應地預備便可以確保錄音順利進行。

很多朋友問我：「為什麼要用不同的咪高峰錄音？」由於不同的咪高峰有不同的收音特質，適當地用合適的咪高峰可以幫助歌手錄音、演出。歌手每一天面對的事情都不同，所以

狀態不會每次一樣，用不同特性的咪高峰收音能協助歌手更好地用力，而不用遷就太多，可以集中表達歌詞。一個最常見的例子，灌錄主音的咪高峰收音的特性是比較飽滿，而灌錄和音的咪高峰偏向高頻豐富低頻缺乏，利用兩者灌錄出來的音頻混起來聽便不會互相遮蓋。

錄好歌手的主音後，需要後期編輯、調音等。歌手唱得好是不是不需要調音？每個人的看法都不同，而我的看法在於編曲裡有多少的電子樂器。1980 年代，由於科技還沒有成熟，當時的流行曲大部分樂曲都是由樂手演奏樂器錄製而成。這做法真實度高，但比較昂貴，加上每一個樂器都會略有一點點的跑音，整體而言音準永遠不會達到 100%，而歌手演唱亦是一樣，不會 100% 準確。不過，所有樂器的音準其實只是差一點點，除非歌手唱錯了音，整體聽起來還是自然的，不會有違和感。現今製作音樂，大部分編曲裡都有電子樂器，而電子樂器是不會跑音的。要是編曲裡有一個樂器的音準是絕對準確，那其他的都要跟著，要不然聽起來會不舒服，所以在這個情況下我一定會適當地調整主音。

調整好主音後，可以灌錄其他樂器。結他、鋼琴、低音結他、爵士鼓、和音等都是最普遍的後期錄音。管弦樂團偶爾會用上，但還沒有太流行，反而獨奏樂器會比較多機會碰

到，例如二胡、口琴、手風琴等。

樂手都灌錄好便可以安排混音。混音就是把所有灌錄好的音頻混起來輸出一個終極的檔案，是歌曲製作的最後一步，把守這關的監製特別重要，因為他的每一個決定都會影響整體的感覺。監製需要用自己的品味去確保混音達到公司的要求，達到歌手的需要，也達到自己的最高水準。

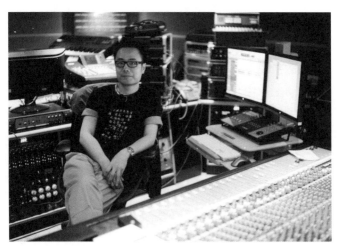

在 Avon studios 製作歌曲

10.1 廖雋嘉 《等等等等》

廖雋嘉是唱片公司大國文化在廣州星海音樂學院發掘的鋼琴系女生，並與其他三位組成女子組合「女生宿舍」。她們的監製江港生先生是一位非常資深著名的大師。有一天他主動聯絡我，希望我能跟他一起監製一首跟鋼琴有關的樂曲。

作為新人的我當然感到興奮，和大師見面時表現得非常緊張。江大師亦沒有打算讓我放鬆，一直寡言少語。最後他說：「有興趣同我一齊合作嗎？同我合作過嘅都一定會紅。」聽到這句話我放鬆了不少，終於開懷聊天。

跟廖雋嘉的合作非常順利。她是一位彈鋼琴的高材生，也很喜歡創作。這首歌曲《等等等等》就是她自己創作的，編曲是搖滾樂團的曲式，同時洋溢著古典鋼琴音樂，間奏中加插了降半度的蕭邦 A 小調練習曲。

這是我第一次參與監製的工作，江大師不但跟我分享他的經驗，還帶我去廖雋嘉畢業的星海音樂學院進行弦樂錄音。這次錄音才知道要適應不同地方的音樂語言。我自己學音樂的

時候大部分都用英語學習，稱呼音符都直接用英語，例如音階中的「doh」是 C 的話，這個音階就是 C 調，音階中的「doh」是 A 的話，這音階就是 A 調。在廣州灌錄弦樂才知道他們不會管「doh」在哪一個音，總之 C 就是「doh」，A 就是「lah」，A flat 是「降 lah」，A sharp 是「升 lah」，如此類推。我花了一段時間才能跟他們自然地溝通。還有一點，當時很多樂手都是說普通話的，那次應該是我人生中第一次用普通話開工。

10.2 | J-Twins | *My Dear Friend*

2009 年香港本地樂壇曾經醞釀過和日本長遠合作的機會。成龍大哥的經理人陳自強先生在日本搜刮人才，並與星娛樂合作打造女團「J-Twins」，成員分別是鄧芷茵和岩村菜菜美。她們首發的歌曲名為 *My Dear Friend*，用兩種語言描述閨蜜之間的友好和支持。

罕有地我不需要為歌曲擔任編曲，只需要負責監製。慶幸有這個機會，認識了陳自強先生的日本團隊，還第一次和翻譯員一起錄音。這是一個非常寶貴的經驗，因為除了這次之外，都未有機會再用翻譯員！

印象最深刻是兩位老闆一直陪伴我們錄音。在短短的三個多小時，陳生與何生已經喝完六支紅酒。

10.3　　　│關淑怡　　　│《地盡頭》

感謝星夢娛樂的老闆何哲圖先生提攜。他第一次讓我監製的作品是《地盡頭》，由旗下歌手、著名的「新音樂女歌手」關淑怡小姐演唱。

關小姐是一位非常獨特的歌手，她對音樂有一種莫名的執著。初次跟她接觸時不是太順利，預約安排好錄音室，但好幾次她都沒有出現。錄音期間，曾經因為她太餓一邊吃饅頭一邊錄音而要停止錄音，後來甚至因為跟她在電話聊天聊太久，第二天沒法準時起床工作。所以說關淑怡是一個很特別的人，讓人又愛又恨。尤其是她對音樂的執著，每次見面都會有新的意見，每次都要修改。這對我來說當然加重了不少負擔，但對於一個藝人的發展來說其實非常重要，因為她就是永不言敗，不會停留在同一塊土地上，而是會尋找更高的藝術成就。《地盡頭》這首歌曲充分展現關淑怡獨有的音樂風格和色彩，藝術性高，唱法新鮮。

大家其實可以留意，關小姐唱歌的方式跟其他人非常不同，而且不是因為她所選擇的曲風特別，因為就連處理電視劇

歌曲《只得一次》，她都可以把每一句用她獨特的方式唱出來。我清楚記得她曾很認真地跟我說：「我不能這樣唱，這樣唱的話不需要我出現。」

她說對了。只要她出現，保證有高質素的演繹。

10.4　　│許廷鏗　　│《螞蟻》

為許廷鏗（Alfred）擔任監製留下了很美好的回憶。還記得剛出道的他，第一次在 Avon 錄音室出現，還沒有今天的帥氣，不過已有今天的幹勁。當時 Alfred 還未畢業，一直為牙醫的前途打拼，同時也不忘用熱愛歌唱的心，堅持在兩條道路上奔跑。可能我小時候也試過打三份工，明白箇中感受，因此不會懷疑年輕人的魄力和體力。不過當重疊的身份一個是牙醫，一個是歌手，兩者都是極之需要向社會交代的崗位，我真的很佩服他。

跟 Alfred 錄音需要非常仔細地溝通，因為他是一個很敏感的男孩，對每件事都有很多層次的感受，天生就是說故事的人。記得我們開始試錄《螞蟻》，他原本沒有什麼特別的方向，平平地唱出。跟他聊聊天，分享一下我的人生經歷後，他的歌聲慢慢變得很有代入感，讓人聽著感覺他能感受我所感受到的，恍如替我唱出我的感受一樣。

完成試錄後，他從錄音房間跑過來控制室。我跟他，以及老闆三個人低頭安靜地聆聽回放。之後三個人對望，搖頭說：

「真是好歌。」「唱得真好，很真實。」「聽到金錢的聲音。」
（猜一下誰說這一句。）我相信 Alfred 也會記得這一刻，有
時候製作流行曲是非常需要這些感動和肯定的。這歌曲亦成
為他其中一首代表作。

10.5 | 張敬軒 | 專輯 *Pink Dahlia*

經常有新計劃的軒公，自 2011 年開設廣州大型錄音室 Village Studio 之後，都沒有真正在那裡製作過唱片。在與環球唱片完約前，他決定要在 Village Studio 製作一個專輯。這個專輯便是翻唱著名香港女歌手經典金曲的 *Pink Dahlia*（意思是粉紅色的大理花）。

製作 *Pink Dahlia* 尚算順利，錄音過程像走埠一樣，團隊逗留廣州差不多一個月，還可以住在錄音室裡面的六星級賓客房間。每天起來在庭園內做運動，鳥語花香，然後直接去錄音室工作，非常享受。忙完錄音隨即執行後期混音，我和軒公邀請了我倆最愛的王紀華大師替大碟操刀。每天都是早上九點吃早餐，早餐後開始混音，大概六點完成，真是極有秩序的生活。

這個錄音室可以說是「想點就點」。錄音室有很多不同大小的房間，最大的房間可以容納 100 多人的管弦樂團，而後牆可以隨意改變位置，甚至可以轉換牆壁面的質料，以改變聲音回彈的動態。大部分歌曲的樂器都是分開在不同房間同

製作 *Pink Dahlia*

步錄音,敲擊跟爵士鼓各自有獨立房間,鋼琴、結他也有獨
立房間錄音。而灌錄《少女的祈禱》則是在同一個空間裡錄
音的,一邊放鋼琴,另一邊放靜音隔板包圍著軒公,基本上
就是現場演奏的錄音。

現在回想起當時在 Village Studio 的日子,真的讓人非常懷
念。能夠在六星級的錄音室中集中製作歌曲,這經驗實在是
難能可貴。

10.6 │ 譚詠麟、杜麗莎 │ 專輯 *Time After Time*

製作這個專輯需要一定的自信心，因為兩位都是樂壇的超級大人物。我小時候也經常聽他們的歌，有時候更會用譚詠麟（校長）先生的《暴風女神 Lorelei》練習和音。能夠在一個項目裡同時為兩位擔任監製實在是非常榮幸和享受。校長曾經問我：「監製我們有沒有壓力？」我說：「一定會有的，但不是負面的壓力，而是正面的。你倆唱得太好，錄音經驗很豐富，我是怕自己做得太慢。」譚詠麟和杜麗莎這對實力非凡的殿堂級歌手，幾個小時就可以錄好幾首歌，真的是「易過食生菜」。

這次合作，我在兩位身上學到甚麼是「互相提升」。專輯內的歌曲，有一部分是校長挑選，有一部分是杜老師挑選，他們各自對自己所選的都比較熟悉，因此會主動帶領對方進入歌曲的狀態。灌錄 *I Honestly Love You* 的時候，因為歌曲是杜老師選的，她費了不少時間去讓校長掌握歌曲深情款款的情緒。校長可以說是樂壇最資深的歌手之一，還需要這樣的引領嗎？他分享說：「很久沒有在歌裡面說『I love you』這三個字了。」這個錄音過程讓我感受到，製作音樂不能偽裝

投入情感，而是要領略到真實的感情，從心底裡湧出來，歌才會動聽。

今天的科技，讓我們錄音可以足不出戶，例如可在互聯網上監聽身在歐洲的樂團錄音的過程。在 2012 年製作 *Time After Time* 時，大部分時間我都要前往北京獨自處理錄音的工作，包括弦樂團、鋼琴部分等，幸好有從前在內地錄音的經驗。

10.7 | 譚詠麟 | 專輯《銀河歲月》

2015 年，譚校長為慶祝歌唱生涯踏入 40 周年，推出專輯
《銀河歲月》。這張專輯是在歐洲的斯洛伐克錄製的，與著
名管弦樂團斯洛伐克國家交響樂團合作，陣容鼎盛，而我則
擔任專輯監製。這次的旅程非常難得，而且碰巧在到達斯洛
伐克一星期後，我被邀請到瑞士為葉倩文老師伴奏，於是完
美地能讓我在歐洲享受一番。

在斯洛伐克只有三天的錄音時間，第一、二天收音，第三天
拍攝現場樂器。專輯內有 11 首歌，所有錄音和拍攝都得在
三天內完成，時間非常緊迫。我需要負責編曲，整理樂譜，
還需要灌錄鋼琴。由於所有曲目都是現場一次性錄音，基本
上不能後期剪輯，一定要「一炮過」，現場每一位樂手、每
一個樂器，甚至是校長，都要表現得近乎完美。團隊裡有很
多有心的音樂人，包括負責錄音的音響大師洪天佑先生和指
揮廖原先生。

錄音的場地是布拉迪斯拉發市（Bratislava）的斯洛伐克廣
播電台音樂廳（Slovak Radio Concert Hall）。從舞台到錄

錄製《銀河歲月》

音控制室，要先從舞台上下台，經過所有觀眾席，到達觀眾
進場的位置，再爬一條像消防員爬的梯子才到錄音控制室，
路程差不多一分鐘。灌錄《情憑誰來定錯對》的時候發生了
一個小插曲：當時我以為歌曲是沒有鋼琴的，所以開始錄音
後靜悄悄地走到錄音控制室，打算聽聽錄出來的聲音。突然
想起原來在歌曲的後半部分是有鋼琴的，於是又靜悄悄但帶
著非常緊張的心跑回舞台上去彈琴。現在回想都替自己捏了
一把汗。完成錄音後，整個香港隊伍移師到維也納繼續拍攝
MV。在維也納的拍攝，主角只有校長一個，其他工作人員
整天跟著他到處拍攝，走到哪裡玩到哪裡，非常幸福。

10.8 | 炎明熹 | 《焰》

製作《焰》實在是非常困難。炎明熹小姐在《聲夢傳奇》奪冠後，人氣急升，無綫電視的管理層跟我說要幫忙把她的音樂「照顧」好。接著我們聯繫得很緊密，製作了三首歌，第一首是《焰》，第二首是《聲夢傳奇》林君蓮小姐的作品，而第三首是我自己的作品。三首的設計都很不同，《焰》是非常主動進取的，林君蓮小姐的是關於愛情觀，我的則是關於家庭觀。

在錄音之際，公司派炎明熹小姐到內地拍攝湖南衛視的節目《聲生不息》，還需要立即離港，整個計劃突然煞停。因為事態突然，我好像要跟自己的子女分開一樣，去她家教她怎樣一個人用軟件錄音，給她一套咪高峰，如遇到突發事件也可以自己在酒店內完成錄音。我還跟她的歌唱老師 Cleo 研究視像溝通的方法，確保能順利跟炎明熹小姐聯絡。所有人準備就緒，迎接她的「北漂」。

由此可見，灌錄《焰》只能在遙距的情況下進行。有一天錄

音，葉倩文老師竟然在她旁邊出現，原來在錄影《聲生不息》時，她們成為了好朋友。葉老師更幫助她擴闊眼界，啟發她怎樣處理這首歌曲。《焰》是由一位美國作曲人為她度身訂做的，需要多範疇的演繹，既有硬朗的副歌，也有溫柔的正歌，更有一段英文說唱，是一首表演性高的歌曲。葉老師也有很多這類型的歌曲，她的指導肯定對炎明熹小姐的演繹非常有幫助。

能夠撐得起這類型歌曲的歌手寥寥無幾，期待日後炎明熹小姐會有更多「非她不可」的歌曲。

10.9 張敬軒 《隱形遊樂場》

2023 年，軒公決定重返唱作歌手領域後，立即發表主打歌曲《隱形遊樂場》，並奪得無數獎項。

這首歌很特別，製作過程很刺激。得知軒公準備要去英國倫敦舉行「The Prime Classics」音樂會，我們特意在離港前寫了一點新歌的概念，準備隨時可以動用。在英國演出最後一天的早上六點，我收到軒公的電話：「Johnny 你還沒睡？」我回答：「睡醒啦。」軒公說：「今天給你一個新挑戰好嗎？離港前的歌曲 Wyman 已經寫好歌詞，我們能不能在今晚的音樂會上試唱？」我當下立即回答：「可以啊。」然後就後悔了，因為我只有一部筆記本電腦，什麼設備都沒有帶。我只好採用古典音樂家的方法——寫譜。收到這個特別的「聖旨」後，我聚精會神地在房間內開始工作。我需要構思當時在英國的樂隊成員可以做到的聲音有哪幾種，幸好有弦樂團，也有敲擊手，可以多方面使用。我寫譜用的軟件是 Sibelius，雖然沒有什麼鍵盤大喇叭等設備，但感覺還不錯，不會很不方便。

最後我趕在演出前極速完成編曲。這次真的非常感謝參與第一次公演《隱形遊樂場》的樂手包容，他們幾乎是沒彩排便演出。我對於軒公的敬業精神亦相當佩服。在英國首唱這首歌曲是非常有意義的，所以無論如何都會盡力幫他實現。

鋼琴演奏的我

I am a pianist

從小我就喜歡古典音樂，去圖書館借總譜閱讀，是我兒時最喜歡的活動，也一直希望有一天能成為鋼琴家，在音樂廳內為大家表演。長大後，走上音樂之路，台上演奏機會不缺，不過都是幫歌手伴奏。琴手或音樂總監，都是我在演唱會中的角色。不過我對鋼琴演奏家的身份總是充滿一絲憧憬……2021年，我的夢想終於成真！

「新世紀青年管弦樂團 Recollections」音樂會

2021年，獲新世紀青年管弦樂團（MYO）邀請，舉辦了一場人生第一次以鋼琴演奏家身份與管弦樂團合作的音樂會。這場音樂會，以鋼琴協奏曲方式，演繹了多首流行曲，包括《講不出聲》、《明星》、《騷靈情歌》、《酒紅色的心》、*First Love* 等，並由樂團的音樂總監何嘉盈博士擔任指揮。回想起這場音樂會其實頗深刻的。記得早在2019年已獲樂團邀請，但是疫情肆虐，音樂會日期一改再改。起初還不知道疫情是那麼嚴重的時候，我在2019年尾去了日本東京一個月，在大手町站旁租了一個單位，並買了一部電子琴，開始了我的創作生活。這場音樂會大部分的樂曲，我都是在那裡編寫的。作為一個創作人，在香港忙碌的生活，實在不容易安靜下來，不同類型的工作、瑣瑣碎碎的事總是做不完。若果是一些大型創作，我喜歡把瑣碎事拋開，獨自離開香港，

安安靜靜地創作。租住的單位很特別，在火車站旁邊，窗外就是火車路軌，在創作的時候，總會有火車經過，這個風景對我來說還是很特別的。2021 年音樂會終於成功舉辦，我邀請了當時還是女朋友的二胡演奏家太太陳璧沁、揚琴演奏家賴應斌、大提琴演奏家譚聰及口琴演奏家李俊樂擔任我的嘉賓，那次除了是我首次給鋼琴和管弦樂團協奏編曲，也是首次給中國樂器與管弦樂團編曲呢！

而多個編曲裡面，我自己最喜歡是《Chotto 等等》。大家也知道有鄭秀文小姐主唱的《Chotto 等等》是一首輕快的跳舞曲，但我以前聽完之後一直覺得它的旋律優美，以慢歌形式演奏更合適。這次我終於有機會把這個版本呈現了，也問過有來捧場的觀眾，不少朋友都覺得這個編曲很驚喜，十分喜歡。我很高興大家欣賞它。就是這樣，我人生第一次以鋼琴演奏家身份舉辦的音樂會就在 2021 年 7 月 24 日於荃灣大會堂揭開序幕！那天晚上很多朋友來捧場，當中有很多都是流行曲界的歌手好友。在此再次感謝新世紀青年管弦樂團的邀請及來臨支持的朋友們見證我的第一次⋯⋯當晚我還認識了一位新朋友，就是廖國敏指揮。

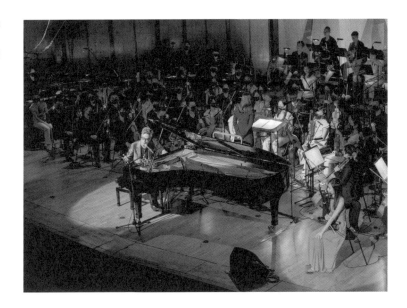

「Recollections」音樂會

香港管弦樂團「時光漫遊」音樂會

廖國敏指揮是我太太的朋友。他是現任香港管弦樂團駐團指揮、澳門樂團音樂總監兼首席指揮，也是澳門國際音樂節節目總監。他的音樂造詣很厲害，工作以外亦很有想法，十分聰明，而且他對朋友也是很好的呢。當晚 Recollections 音樂會，廖國敏指揮向我提議不如也在香港管弦樂團舉辦一場。那時候我真的像做夢一樣，因為剛剛完成人生一個夢想，想不到還可以再發生一次，而且是與世界頂流的香港管弦樂團合作。興奮的心情真的難以形容。廖國敏指揮本身也是一位十分出色的鋼琴家，他對我非常信任，不只是我的老本行編曲，他對我的琴技也沒有懷疑。以鋼琴演奏家身份與香港管弦樂團合作，如果沒有扎實的演奏根基是難以成事的。

音樂會最終在 2022 年 9 月 2 至 3 日，於香港文化中心舉行，一連三場。除了廖國敏指揮率領頂級的香港管弦樂團，我們還邀請了《聲夢傳奇》的三位新星，炎明熹、詹天文及冼靖峰擔任演唱嘉賓。他們年紀輕輕與香港管弦樂團同台演出也沒有怯場，效果非常不錯！而這一次演出，聽到香港管弦樂團把我的編曲演奏得淋漓盡致，沒有浪費每一粒音符所代表的意義，由他們每一位優秀的演奏家演繹出來的歌曲，

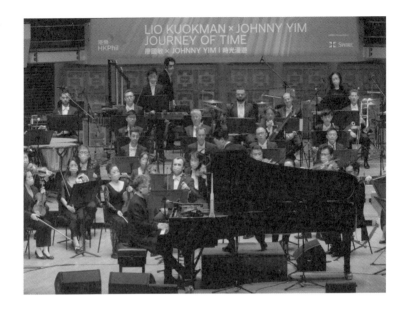

「時光漫遊」音樂會

都被賦予了靈魂。這場音樂會真的令我獲益良多，沒齒難忘，真切地體會到何謂世界頂尖的管弦樂團演奏！這次演出是我首次和廖國敏指揮合作，我想說，他指揮時真的光芒四射！他每一個音樂處理、每一個動作，都把音樂情緒牽動起來，細膩動人、激情豪邁，他總是拿捏到位。再一次感謝香港管弦樂團和廖國敏指揮的信任！

香港中樂團「昆蟲世界」音樂會

上帝送給我的禮物，從來都不缺，而且每次都有驚喜。2023 年 4 月 6 日，我獲香港中樂團邀請，以鋼琴演奏家身份演繹由現代音樂之父林樂培大師的改編鋼琴獨奏作品《春江花月夜》。我記得收到香港中樂團行政總監錢敏華小姐的電話時，我正在澳門倫敦人酒店準備張敬軒「The Next 20」演唱會。得知中樂團邀請我演出時當然十分高興，不過由於我比較少演奏中樂作品，不免有些擔心、緊張。錢小姐告訴我會演奏《春江花月夜》，那時我其實不知道是什麼曲，但常發鋼琴家夢的我，一口就應承了；加上是跟世界頂流的香港中樂團合作演奏，也是我的榮幸。

這段時間我開始請教太太，因為她是中樂演奏家，熟悉中樂作品。我也會上網找資料，看看哪位演奏家曾演奏過《春江

花月夜》。其中最為人熟悉的,就是現正任教於香港演藝學院、香港浸會大學、香港中文大學等大專院校、知名鋼琴演奏家羅乃新女士。恰巧於大半年前,我與 Miss Loo 一起參加了一個考察團。她是一位可愛友善的老師。得知 Miss Loo 曾演奏過《春江花月夜》,我馬上請教她關於此曲的演奏方法!

當我正式收到樂譜,我就開始練習及鑽研。林大師的音樂風格很新穎,雖然這首作品已是上世紀 70 年代的作品,但是現在聽起來創作手法仍是十分大膽及前衛。我希望用自己的演繹方法去把這首樂曲呈現,所以我必須要熟悉瞭解樂曲本身的意念及意境,再加以消化,才可以放膽用自己的方法表達。不過,從小浸淫在西洋音樂長大的我,要去揣摩《春江花月夜》的樂曲意境,還是要花一點時間的。

我準備這一次音樂會時感到特別緊張,與新世紀青年管弦樂團及香港管弦樂團那次不同的是,那兩次都是我自己做編曲,所以都是演奏自己寫的作品,會比較得心應手。而這一次跟香港中樂團合作,是我人生第一次以鋼琴演奏家身份演奏其他作曲家的作品。為了把作品演繹好,不想丟了林樂培老師的面子,也不想辜負了香港中樂團對我的信任,我每天努力練琴,就連去旅行也不鬆懈。音樂會是四月初,而我和

太太三月去了日本福岡旅行。我特意在福岡市租了琴房，就在旅行的幾天中，每天都抽一點時間去練琴，動動手指，生怕回港後手指會變得不靈活……不過去旅行練琴這個回憶也是很棒，去旅行本身就是為了休息，而練琴對我來說，是十分享受的時光。

終於到排練的日子，也就是演出之前一天！來到香港大會堂音樂廳，再一次以鋼琴演奏家身份坐在大三角鋼琴前面，由香港中樂團的藝術總監閻惠昌老師擔任指揮。彩排前後，閻老師很用心地和我對譜及談演奏速度，也教導我一些意境上的表達，真是賺翻了。我也體會到中樂作品速度的韌性，意思是這一類中樂作品，因為意境深遠，樂曲的速度起伏會比較大，所以演奏時一定要十分專心及留意指揮的動作和呼吸。到我出場了！幸好我的性格是喜歡表演的，聽到觀眾熱烈的掌聲，看見他們喜悅的微笑，就彈得特別起勁，練習時再艱辛也是值得的。夢幻的十多分鐘，轉眼就過了，真的不捨得這個舞台。再一次感謝香港中樂團給予我這個寶貴的機會，希望林樂培老師在天上也會滿意我這個演繹！

這幾年，完成了對我人生很重要的三個音樂會，就像夢境成真一樣！由一個流行音樂人搖身一變成為兒時夢想過的鋼琴演奏家，這真是天父送給我的一份大禮物，我會好好珍惜，

也很感謝大家對我的信任。希望將來再有機會為大家演奏更多鋼琴作品！而且也想提提大家，練琴真的很重要，因為有時真的猜不到，機會會何時降臨到你身上呢！

「皇上」的魅力

Charm of the "Emperor"

張敬軒，香港男歌手、作詞作曲家及監製。

「軒公可否不要老，再領風騷！」

張敬軒對我來說絕對是一個非凡人物。記得遠在 2003 年的一個基督教音樂會裡面，第一次與「皇上」碰面。當時的皇上，雖然比現在瘦削，皮膚黑黑，衣著也沒有現在的講究，但臉上的笑容跟現在都是一樣的，非常暖心的感覺。不知道為什麼，我對我們第一次的對話非常有印象。他說：「你的電話很漂亮啊！」年輕的讀者們，你們有否聽過從前有一部非常巴閉的電話稱為「Nokia 8810 鬚刨王」，當日就是這部「鬚刨王」為我們打開了話題。

第一次碰面後也沒有太多的交流，大家都各自為夢想努力。我不斷地去找音樂的工作，他（應該）也在不斷地努力寫歌唱歌。有一天，一位行內非常資深的音樂監製陳德建先生（Jacky）聯絡上我，說他找到一首非常適合張敬軒的新歌，也非常適合我的編曲風格。這首歌就是在皇上音樂路上頗為重要的大情歌——《騷靈情歌》。為了打造一首非常浪漫，非常溫暖的 R&B 歌曲給皇上，我用了很多平時很少用的音源。譬如說整首歌的 upbeat 都是一顆水滴的聲音，聽起來感覺特別騷靈；大部分的編曲都用上和聲襯托，希望呈現非

常溫暖的聲場，因為我認為人聲是最溫柔的「樂器」之一。
不過當時還在編曲階段，沒有唱和聲的音樂人幫手錄唱，我
只有一個選擇，就是硬著頭皮，自己唱吧！最後聽起來，效
果又不錯，心裡暗喜，趕快交功課。Jacky 聽了表示滿意，
便拿著編曲跟皇上錄音，而這部分我當時是沒有參與的。這
件事就這樣告一段落，一直都沒有跟這首歌或者皇上再有聯
繫，後來發現此曲收錄在《笑忘書》的專輯裡。

當時的自己還在努力向上，亦有參與演唱會的演奏，但是還
沒有機會當上音樂總監。猜不到兩年後，到了 2008 年，在
一個風和日麗的下午，我收到一個電話。

「喂 Johnny 係咪？我係 Kavin 啊，環球唱片的 A&R，記得
我嗎？」
我：「當然記得！」
Kavin：「喂咁啊，張生有場 903 音樂會，他想邀請你做音樂
總監，你有沒有興趣啊？」
我：「梗係有啦！幾時做啊？」
Kavin：「你 check check 7、8 啲時間如何？」
我：「幾時都得啊！」
Kavin：「好啦咁再有資料就 update 你！謝謝！」
我：「謝謝！」

掛電話後接下來的畫面，就是我目瞪口呆了半小時的樣子。

這場音樂會就是 2008 年 8 月 1 日舉行的「903 id Club 張敬軒拉闊變奏廳」。音樂會的主題是翻唱林憶蓮小姐的曲目。我立即鼓起勇氣，盡力冷靜，收起一直張開嘴巴不能收下的笑容，安排樂隊成員。很多的妙想突然在腦海中湧現出來。當時的樂壇還沒有太多新人，我已經算是新加入的其中一位，那麼樂隊可能很多成員都是我的前輩們！我真的非常緊張！幸好，當時找來的所有前輩們都非常包容我，鼓手是大師 Melchior Sarreal；鍵盤手是非常資深、來自音樂世家的 Rico Cristobal；結他手是眾人稱之為結他神的 Danny Leung；低音結他手更是王菲、李玟等天皇巨星的音樂總監 Terry Chan；還有負責和音的是著名製作人劉祖德先生。我心想，這個陣營一定非常厲害！屬於張敬軒的大樂隊，就此誕生了。

由於當時「拉闊變奏廳」的資源所限，樂隊的人數不能夠太多，但第一次為皇上擔任音樂總監絕對不能鬆懈，我要用最少的人，創造最大的成果。音樂會的其中一首歌曲是皇上的名曲《酷愛》，曲子原裝的編曲裡有很多和聲部分，但樂隊裡面只有劉祖德先生一位負責。要處理這個問題，不是太艱難，因為好像之前處理《騷靈情歌》一樣的情況——我自

己唱吧！整場音樂會的和聲除了劉祖德先生的，便是我自己的聲音。

跟隨著張敬軒，我學懂了很多事情。從 2008 年 8 月 1 日起，我跟皇上在很多不同的場合、國家一起合作，開過很多不同類型的音樂會。他喜歡天馬行空，每一分鐘都有新的想法、新的嘗試，就算很難實行的事情，有時想一下也很享受，不會覺得浪費。從「拉闊變奏廳」後，我們打造了很多不同的音樂會，包括我要學不插電的編曲，去征服「張敬軒 Unplugged 第一樂章音樂會」。這個音樂會在 2009 年，於廣州星海音樂廳舉行，所有的編曲都是採用不插電的樂器，例如用三角琴，不會用電子琴；結他都是木結他不是電結他等等，很考我的功夫。最難過的是正式表演的當日我發高燒，坐在音樂會的台上頭暈暈眼矇矇的。如果大家有興趣，可以翻看一下皇上在這音樂會裡唱的《聽說愛情回來過》，可能因為我吃了退燒藥，反應比較遲鈍，以致這首歌的拍子比正常慢了很多。如果是一般人給我弄慢了這麼多應該唱不了，因為可能會不夠氣唱，但是我覺得皇上唱得非常好聽！最後他表示實在太慢了，退燒後請加快一點。

皇上挑戰我的不插電功夫後給我另外一個更大的挑戰。我是一個不太喜歡用 Facebook Messenger 的人。在 2010 年的某

一天，我在 Facebook 上收到一個訊息，說：「有空做軒仔紅館嗎？」

心想，為什麼會在這裡聯絡我呢？

看清楚訊息來源，竟然是演唱會主辦方的聯絡人！因為當時還沒有跟他們交換聯絡方式，要是看不到訊息就差點落空了！這次就是「軒動心弦演唱會 Hins Live 2010」，亦是我第一次在紅磡體育館擔任音樂總監。為了慶祝這個第一次，我特意買了一部新鍵盤在演唱會上使用，就是紅噹噹的 Nord Stage。樂隊的編配也擴大，邀請多名弦樂手一起參與。

2011 年，九龍灣國際展貿中心邀請了皇上與香港管弦樂團合作，呈現了「港樂 × 張敬軒交響音樂會」。這次的經驗非常寶貴，因為可以處理整場管弦樂團的音樂編排，還有機會彈奏特別版的紅色 Steinway & Sons 鋼琴。

其後的「Hins Live in Passion 張敬軒演唱會 2014」和「Hinsideout 張敬軒演唱會 2018」兩個演唱會都充滿著改編歌曲的色彩，繼續把我的編曲力量推到極點，但必須隆重介紹的一定是「張敬軒 × 香港中樂團盛樂演唱會」。我一直都沒有機會去學習中樂的編排，甚至對樂器的特點都不是太

熟悉。收到這個挑戰，心裡既興奮又緊張，因為知道自己要從零開始學習。經過重重困難，屢試屢敗，加上太太的無私教導，終於完成了這個突破自己的音樂會。

皇上給我的挑戰當然不會在這裡停下來。2021 年「The Next 20 Hins Live in Hong Kong 張敬軒演唱會」，一共在紅館辦了 26 場。其中一個最大的挑戰，是每一場都有不同的嘉賓歌手，而幾乎每個嘉賓都是表演當日才有機會彩排，基本上可以說是不容有失。我的壓力飆升，有一段時間還導致皮膚敏感，睡不好、吃不下！

2022 年的「Revisit 張敬軒演唱會」，音樂會的主題是皇上的非主打歌曲。雖然中期因為新冠的緣故而中斷了，幸好皇上龍體很快恢復，並在 6 月份重啟。

除了挑戰，皇上還帶給我很多經典的回憶。2023 年，他帶領我們去英國倫敦的 Royal Albert Hall 舉行他的「The Prime Classics 張敬軒倫敦演唱會」。Royal Albert Hall 是世界知名的演出場地，在 1871 年開幕，擁有濃厚的歷史和文化色彩。對於任何一位表演者來說，能夠在這舞台上表演一定是莫大的榮幸。皇上在這個經典場地一連開了三場演唱會，打破了華人在 Royal Albert Hall 舉行音樂會的紀錄。

隨後還把這個音樂會移師到澳門倫敦人，將他的音樂再次分享給更多的愛好者。

要征服這麼多種類的音樂會，對歌手來說一定非容易事。我在皇上身邊，看著他成長，不斷提升歌唱技藝，經過人生歷練後，從音樂中表達出來的情感越來越細緻動人，藝術品味也一直提升。從 2014 年開始，皇上開始為自己的演唱會擔任藝術總監，一直發展到今天，還會為新入行的藝人計劃打點，我實在以他為榮。

聽過皇上說話的人，都一定會留下深刻的印象。無論在任何情況，需要交代什麼類型的內容，只要是從他的嘴巴說出來，字句就會變得流暢，變得動聽。每次在台上除了聽他的優美聲線外，他的演說亦越來越精彩。皇上很少會說「這個比較好，那個比較不好」的話，而是會特意說明：「對我來說，這個比較適合。」沒有判定性的句子聽起來不是舒服很多嗎？他還對所有人都十分尊重。由於演唱會有時會超時，所以皇上經常會在演唱會上感謝場地帶位和清潔的同事們所付出的努力。若是有什麼錯誤發生了，他也會立即處理，而不是等待別人為他解決。有一次台上有機關出現問題，不能如期使用，他立即大方地向觀眾道歉，還說作為藝術總監的他要承擔責任。

在我的私人生活裡皇上亦參與了重大的事情。有一天，當我跟他分享和太太璧沁的結婚計劃時，皇上跟我說：「我可以做你的伴郎嗎？」這份主動令我感到極度幸福！在婚禮當日，皇上從早上一直在旁，還擔當領導角色，帶我去接新娘、做大妗姐說吉祥語、教我們擺姿勢拍照，還帶領兄弟姊妹彩排進場等等。他對每一件事情都非常上心，肯定是用多年表演的經驗來貢獻我和璧沁的婚禮，替我們仔細檢查當晚所有事情，也一直提醒我們重要的事項。

很高興上帝讓我們認識。從皇上的身上，我學會了對別人溫柔的重要性、要一直對世界充滿好奇心、要有對自己要求高的專業態度和對音樂熱血的巨大力量。皇上經常提醒我：「不要說不可能，其實沒什麼東西是不可能的。」感謝他對我和我家庭的愛戴，我們這種感情實在是獨一無二的。

「校長」的話

Messages from the "Principal"

譚詠麟，華語樂壇殿堂級歌手、作詞作曲家、金馬獎最佳男主角。

譚詠麟先生的樂曲，相信大家都不會陌生。他的音樂對華語樂壇的貢獻甚廣，至今仍是在紅館開個人演唱會最多場數的歌手。那我又是怎樣跟他拉上關係呢？

在 2012 年，又接到電話。可想而知，如果想做音樂的話，保持溝通的渠道「暢通」是多麼重要。打給我的人就是之前提過的，環球唱片的 A&R Kavin 先生。他說：「有沒有興趣監製一隻 Hi-Fi 發燒碟？不過很趕的。」我當然表示同意，追問：「當然好啊！是替誰監製的？」Kavin 回答：「譚詠麟加杜麗莎，duet album。」我又再次不能彈動，非常興奮，但是不禁對自己產生懷疑，怎麼由我來監製兩位殿堂級的前輩歌手呢？

為了去解決對自己的懷疑，我去拜訪了另一位前輩，就是人生第一個邀請我編曲的音樂大師金培達先生。我去了他當時在灣仔區的錄音棚，跟他分享這件事情。我問大師：「你會怎樣面對這種情況呢？要監製兩位殿堂級的歌手？」他很慈祥地回應：「他們主動找你，要對自己有信心，你認為會令歌曲好聽的決定，就盡量去做，相信自己。」換句話說，我

覺得好聽就可以了。那真的是一個很需要自信的想法！

處理好心情和想法，便跟兩位巨星和唱片公司的同事們開第一次的會議。跟校長和杜麗莎小姐聊得非常開心，很快就拿捏到大家心中所期望的歌曲成品應是怎樣的，而其中最重要的竟然是「要快」。要快點完成專輯！感覺好像今天開會就要打算明天發片一樣。這個專輯命名 Time After Time，收錄了兩位頂尖歌手合唱的粵語、英語和國語歌曲。校長問我：「你後天可以編好幾多首？」我笑著回答：「幾首吧！要不你選一下我應該先編哪幾首？」幾天後，開始錄音。我完成了三首歌曲的編曲，都帶了去錄音棚。在幾個小時裡，校長「吃菜」般的輕鬆，完成了三首歌的錄音。他還補充：「我試過一天錄八首歌，有些歌連編曲都未有，只有拍子和 bass line！」經過當日「吃菜」般的錄音後，我能想像校長在年輕時事業達到高峰的日子，每天的極端忙碌令他的小宇宙爆發的畫面。從這天起，我們之間的信任開始建立了。他喜歡「快、靚、正」的監製，而我還是從小就喜歡用《暴風女神 Lorelei》練習和音的小粉絲。

自從 Time After Time 之後，我跟校長多了很多機會合作。其中一個最刺激的就是 2013 年的「左麟右李十週年演唱會」。這個演唱會歷時三年多，在不同的城市舉辦，每個城市都辦

了很多場，有一段時間每天起床都忘了自己身處在哪個城市。當時印象最深刻的，就是校長對於美食的熱愛。他除了喜歡踢足球，還喜歡吃東西。每到達一個城市，都會知道在哪裡有最特別的本地美食，加上他的臉孔基本上是華人的標誌樣子，只要有中國人的地方，團隊們都會被當地人寵愛。大方的校長從來不會吝嗇，點菜後一定替每一個人分菜，要確定所有成員都有機會品嚐過他點的美食。有一次在上海站的慶功宴內，有朋友預備了價值不菲的法國紅酒。校長二話不說，拍拍我肩膀說：「這是好東西，你懂的，拿去跟樂隊們分享，不要亂倒！」

認識校長後，一定有機會認識溫拿樂隊。他們五個人，總是像小朋友一樣開朗。每次看到他們五虎結合，彷彿回到《溫拿狂想曲》的年代。他們之間的談笑風生是無人能及的，雖然經常互相奚落嘲諷，但實質充滿著深厚的瞭解和愛，難怪五人能夠經歷時代巨輪的洗滌，還一起舉行 2023 年「情不變說再見 Farewell With Love」告別演唱會。

有幸參與過溫拿樂隊的演唱會，如果說校長的臉孔是華人的標誌，溫拿五虎一定更厲害，因為很少機會能一次過遇上他們五位。記得前往馬來西亞舉辦演唱會途中，團隊降落吉隆坡後遇上大型交通擠塞，我們的旅遊巴士一直停在公路上不

能動。等了差不多 45 分鐘，五虎的小朋友終於按捺不住，打開車門，跳下車跟馬路上其他車輛的司機乘客們打招呼和拍照，場面溫馨又驚喜。道路上開始暢通了，我們都回到車上。校長跟司機說：「希望可以趕緊點……我們預訂了餐廳吃飯！」原來他打算要帶團隊去一家很有名的本地餐廳。那間餐廳的食物非常好吃，團隊每個人都吃飽喝足。離開餐廳後，當每個人都以為上車是返回酒店，校長卻說：「我們現在去打邊爐，剛吃的只是熱身！」話畢，我們都捧腹大笑。

我也在其他的經歷中體會到校長的大將風範。2021 年 7 月，我第一次舉行個人音樂會「Recollections」。這次音樂會，我需要擔當主持、編曲和演奏。前期任務是先把選好的流行曲做管弦樂團編曲，正式演出時鋼琴演奏，而整個過程我也需要聲音導航，在演奏每首歌曲前都會說點有意思的話作介紹。第一次開個人音樂會，很高興校長應邀出席。記得在中場休息時，可能因為壓力，我只能夠在後台低頭坐下，說不了話。校長一直靜靜地坐在我旁邊，然後他問我：「明白了嗎？」

我累翻天，淡淡地說：「明白了。」

他的意思是作為一個台上的表演者，需要耗用非常大的能量

去投放到觀眾身上，因此休息的時候就應該好好地靜下來，預備下半場。他是個很好的長輩，我前面的每一步他已經知道答案，不過要讓我自己先踏出去經歷一下，再給我肯定。

二話不說的作風很容易在校長身上看到。2015 年，因一宗交通意外，我需要找律師辦求情的事宜。我感到極度的羞愧，硬著頭皮問校長，能不能替我寫一封求情信，希望能對事件有幫助。校長說：「你大把前途，不要再犯了。」然後就答應了我的請求。

在校長身上學會了很多：時刻要提醒自己，對人一定要慷慨，要共享；要懂得因應不同場合、情況，而決定用什麼方法處理事情，同時不要忘記朋友之間的友誼永遠是最可貴的；不要說「不可能」，如果一天可以灌錄八首歌，應該沒什麼是不可能的；大紅大紫亦不忘提拔年輕人；除了親自簽約提拔新人，亦可透過其他方式，就如校長在他事業高峰時，公開宣布不再接受樂壇的獎項，多留空間給下一代；保持運動是青春常駐的最好辦法，「年年 25 歲」絕對不是吹牛的！

謝謝校長譚詠麟先生，為華語樂壇獻出永遠的光輝歲月。

敬拜專輯《救贖的聲音》：

醞釀 28 年的爆發

The Sound of Salvation：

An explosion of 28 years in the making

2024 年 3 月 25 日，我發行了一張名為《救贖的聲音》的基督教敬拜專輯。發行這張專輯是我多年來的願望，過程非常有趣，我決定要在這裡跟大家分享。

我的信主見證

信耶穌、跟隨耶穌、相信上帝、交託、信心、愛等等的天國概念，對小時候的我來說都是天方夜譚。

從小父母的關係就不好，好像每隔兩星期才會看到爸爸回家，八歲時他們決定離婚，在家裡還上演「六國大封相」，令我對大人沒什麼好感，更不用談什麼信任。還記得父母離婚前，爸爸曾幾次提出去外遊，到出發當天我跟媽媽和姐姐都整裝待發之際，爸爸說他太忙不去了；也試過爸爸改變主意說：我們去澳門算了。（不是說澳門不好，但原定計劃是到較遠的地方去遊玩……）

13 歲那年，我跟姐姐移民了，多屬害，兩個小朋友移民！實情就是爸爸離婚後跟另外一位擁有加籍的女士結婚，他取得公民權後決定把我跟姐姐也送到多倫多讀書，不過爸爸自己是不會一起去的。媽媽當然因為以我跟姐姐的前途為大前提而答應了，不過一個女人離婚後，再放手讓兩個孩子離開

自己身邊遠走他方，實在令她非常難受。

到達多倫多後，住的是所謂「home stay」，就是由另外一家人代為照顧我跟姐姐，不過對我們來說他們都是陌生人。到埗後，爸爸跟我們待了七天就回港了，往後都是我跟姐姐相依為命的日子。其實不是很苦，起碼不用擔憂沒地方住，也不用擔心讀書及會冷死等等。難受的是每個月要等爸爸「發放」家用，但他從來都不準時。還記得開學前去買文具，發現加拿大的文具很昂貴呢！所有紙筆的標價都跟香港一樣的，不過是以加幣計算！第一個月的零用錢幾天內用完，心裡非常著急，我跟姐姐每天「你眼望我眼」，心裡想怎麼辦，爸爸又不準時打款，這就開展了我做兼職的生活，例如在之前的章節提過，我會在芭蕾舞學校當鋼琴伴奏、在商場彈鋼琴做背景音樂等等，總算可以打救一下自己的生活。

在進大學前，爸爸決定不再供養我們了。其實聽起來，蠻正常的，長大了靠自己沒問題，為什麼當時卻那麼難堪？可能因為我從來都感受不到他有多願意供養我們，感受不到他對我們的愛，臨到這個點大家都覺得受夠了。這個消息是我親耳在長途電話聽到的，內心發生了奇妙的變化：第一就是「解脫」，終於永遠不再需要等待一個不靠譜的資源，靠

自己才最可靠；第二就是告訴自己「沒有後路」了，因為即使再差的父親都是一個家庭的後盾，而爸爸連差的父親都不想當，那我就沒有後路，催使我明白生活上一個錯誤都不能有。從這一刻，我脫胎換骨般整個人都變了，變得冷漠，失去笑容；開始瘋狂工作，不想休息；完全失去安全感，沒有事情會讓我感到安心；說話粗魯，不會造就別人，只懂評論別人去掩蓋自己的問題。

畢業後，背著雄厚的 OSAP（加拿大學費貸款），帶著冷漠的臉孔，以及一顆沒有後路可退的鬥志回港，並嘗試進入音樂的道路。回港的日子我形容為「天養」，因為我完全看不到前路，只能戰戰兢兢地試著一步一步地走。

從前在多倫多商場彈鋼琴除了賺外快，也認識了不少朋友，其中一位是歌手鄭敬基。他回港後跟我聯絡上，不但幫我賣了兩首歌給四大天王之一的郭富城，還給我介紹了幾位同樣回流香港的多倫多朋友。我們偶爾會聚在一起吃飯聊天，當中大部分時間都是查經，吸收了不少關於耶穌、天父等概念。2002 年 12 月，其中一位查經的兄弟帶我去林以諾牧師的「天地不容」佈道會，在這裡我決志信耶穌了。

當全職音樂人要適應的就是，收入很不穩定。賣給郭富城主

唱的兩首歌我等了三年才收到錢，還有很多不找數的客戶，這就是「不靠譜」。這刻我發現從小已經在這種不靠譜的環境裡訓練過，好像比較容易面對。由於兒時經常跟爸爸討不準時的家用，長大後的我好像比較容易放下身段去跟客戶追數，我發現很多同行都不好意思做這些的。

在多倫多水深火熱的生活，除了訓練我應付不穩定資源，還訓練我要有更敏捷的身手（還記得我在趕幾份工作時，要邊開車邊吃飯盒）。這造就了我能應付需要反應極快的表演。彈芭蕾舞伴奏就是這樣，舞蹈老師突然要你來個三拍華爾滋，我只有兩秒去處理並彈出來。李克勤有一首歌《我不會唱歌》，邀請了著名鋼琴家郎朗為他錄音伴奏。李先生其後舉行一個小型的音樂會，希望在香港本地找一個鋼琴伴奏，而當時竟然有人推薦了我！當時沒有樂譜，只收到一張CD，我只能靠聽錄音去學習如何彈奏，幾天後就上台表演了。這次認識了李生，也進入了演唱會樂隊的圈子了。

就這樣，憑著自己的勤力，一直追求往上，算打出一個名堂，起碼不再需要擔心客戶不找數，也開始多人認可我的能力，還給我一個「編曲俠」的花名。生活開始變好，事情開始變順，但是目標開始模糊，身邊開始出現不純真的朋友、價值觀不好的話題，我的心思意念都開始跟著變歪。以前很

希望長大後能當上音樂人是因為自己的興趣和天分，但是這一刻的我認為自己可以利用這一點點的成功換取更多物質上的滿足感，因為好想填補小時候的不足，例如要住大房子、開跑車、吃米芝蓮餐廳、戴名錶等。

直到 2015 年的一天，我開著跑車遇上了交通意外，我因醉駕被捕了。我下車，抬頭望著天，我問：「神，我今天是否要學一點東西？」這個意外令我感受到神的呼喚，我完全沒有覺得要處理官司賠償等等而感到不快，反而我感受到神很需要我的注意。這是第一次，感受到除了媽媽之外，有另外一個東西那麼需要我投放注意力。

事情從此開始改變了。我開始重新塑造父親的形象，亦開始禱告的生活，意思就是什麼都告訴祂，而不光是吃飯前的幾句。我發現神會聽禱告！很厲害！那神如果連我這個笨小孩都會聽，莫非《聖經》所說的我每一根頭髮祂也瞭解？對神的信任令我展開一個新的目標，就是要好好瞭解神。我愛上了聽 YouTube，不是因為方便，而是因為有很多世界各地不同牧師透過這個平台講道，我每天都會聽。我也愛上了看書，原來有很多很多靠譜的資源我從來沒有發掘出來。

漸漸地，發現聽講道、看基督教書籍等習慣慢慢令我心腸改

變。我發現說話時不一定要用粗言穢語也可以把事情表達得生動到位；我發現真理是最靠譜的，因為從來不變，反而是人每天在變；我明白了因為「不完美」，世界才需要愛，因為「完美」的都不需要用愛去接納。

我中一開始參加團契，2002 年決志信主，2014 年受洗，但是明白、瞭解神的心是從 2015 年開始。我很享受跟神一起成長，因為這帶給我非常可靠、安全，也非常滿足的感覺。神愛人是可以容許人的錯誤、容許人的不完美，這就是神的設計，因為要彰顯愛；若我們是完美的，那耶穌就失業了。

製作敬拜專輯的異象

17 歲在加拿大唸中學時，我跟幾位同學一起夾 band，我負責彈低音結他。有一次其中一位成員跟我開玩笑說：「你知道神最喜愛的和弦是哪一個嗎？」我搖頭表示不知道，他回答說：「是 Gsus 呢！聽起來是跟 Jesus 一樣！」從這一刻開始，我心裡好像烙印了一個訊息，就是有一天我會用這個名字做一件事情。

回港後決志信主，回想起這一個很久以前的烙印。烙印不但

沒有轉淡，而且加重了顏色。信主後我知道我要用這個名字開辦一個基督教的音樂事工名為「Gsus Music Ministry」，因為聽起來像 Jesus，看起來是和弦的音樂符號，意思是基督加上音樂的事工。製作任何的音樂，包括基督教音樂，其實不需要開公司、請員工等等，自己在家都可以製作。我偏偏跟上帝討價還價，打算開一個「非牟利團體」，原因是因為在香港這類型的團體很難申請，要是我在沒準備的情況下都能成功申請的話，我便知道上帝在為這件事工作。不出我所料，申請成功了。

2022 年跟太太結婚前，她決志信主，但由於當時受疫情影響，她一直沒有機會去教會。我是在一頓晚飯中帶她決志的。疫情過後，教會重開，我興奮不已，立即帶她一起去教會。崇拜幾次後我知道太太還是不太習慣，我本以為她是不習慣要高聲唱歌，但又想到她自己也是音樂人，應該沒有這個困難。原來是因為她覺得崇拜的歌曲太複雜，太多國語歌，很難上口。我恍然大悟，腦袋瞬間能夠從 17 歲的「Gsus」一幕，一直貫穿到 20 多年後，我太太表示歌曲難以上口的一幕。我終於明白，人生遇到的章節，若果上帝使用的話，也是可以為祂的國貢獻一點點的。從中學的意念，到決志信主，然後能夠進入流行樂壇，再成功申請非牟利團體，然後瞭解到作為音樂人的太太都覺得難上口的敬拜

歌曲，我知道我需要做些什麼了。我要製作非常容易上口的廣東話敬拜音樂。得到這個結論，我不會立刻行動，根據我的經驗，跟上帝相處一定要有耐性，因為事情是跟祂的時間表而不是我的意願。一直等到 2022 年底，我在預備張敬軒「Revisit 演唱會」的時候，在禁食的幾天遇到奇妙的遭遇。

在疫情前我開始了一個習慣，就是每個月都會抽兩、三天去禁食祈禱。我認為禁食祈禱很像拍拖，放低自己所有的慾望，全心全意單單向著神，跟祂相處。我一般會獨自敬拜，看《聖經》，聽講道，隨時隨地祈禱，甚少工作，因為不吃飯也會影響工作的效能。2022 年 10 月，雖然我每天都在埋頭苦幹準備張先生的音樂會，但依然有禁食祈禱。禁食的第一天，我回到工作室，坐在電腦面前，感到渾身不舒服。不是因為餓了，而是我知道我不能處理其他的事情，一定要開始製作敬拜專輯。我立即接受這個「邀請」，趕緊在我的 DAW 打開了新的檔案。一邊彈著，一邊有新旋律的意念，彷彿一直有人在耳邊唱出新的旋律給我聽一樣。大概十分鐘內，我一口氣彈了十首歌的旋律。我知道這是真正的「神來之筆」，因為我感受到自己一直在聽歌，不是在寫歌。我彈出來是因為我聽到這些旋律，而不是因為我設計這些旋律。所以十首歌的正確作曲人應該是 Johnny Yim / Jesus！

因為之前的經驗，我再次挑戰上帝。不是因為我不相信祂，而是我相信祂一定會好好地表達祂的旨意。我一向有一個看法，就是不同的團體做不同的基督教唱片是非常正常的，因為每個團體都有自己對音樂的看法，有自己的經歷要分享，也有自己的曲風等等。但我認為敬拜上帝應該是跨團體、跨國界、跨性別、跨輩份、跨政治取向、跨社會地位的，因為主角只有一個──上帝。敬拜的集中點應該只得一個，目的亦只有一個，就是要讚美這樣愛我們，為我們而犧牲的上帝。我希望上帝亦同意敬拜需要我們合一。我決定要跟十個不同的基督教團體合唱十首歌曲，並求神幫忙連結，因為我當時只認識三個基督教的團體。經過一輪的交流，找到了願意合作的七個團體，成功邀請十個基督教機構集合在同一個敬拜專輯出現。

這個專輯給我最大的領悟是，若我們願意跟神合作，祂一定會幫助我們，還會用意想不到的方法和效果跟我們溝通、開路。我相信神給我的意念（17 歲），要求祂的同在（寫歌），希望祂根據祂的計劃使我在地上成功（連結）。另外，原來在神的角度，祂應該不在乎時間的長短，從 17 歲到專輯發行已經差不多 28 年，要是祂在乎的話我已經犯了大罪了。

我第一次真正感受到「敬畏」是什麼一回事。我非常尊敬上

帝，所以「敬」的部分沒問題。我亦非常相信神，才會嘗試去挑戰祂，要祂明確地告訴我是否做對了祂的旨意。這就是最令我感到「畏」的部分，因為祂不但聽我的禱告，還會替我面對的事情開路，找人找資源。神一發功，所有事情解決，唯一未做的就是我的責任，就是開始製作。眼見在短時間內，神已經預備好所有的東西，我突然感到「畏懼」，因為知道這次神不是開玩笑的，祂真的要我做好它！我不敢怠慢立即反應，一步一步完成專輯。

作為音樂人和基督徒，最幸福的事一定是經歷過「神來之筆」，與神一同創作，實在是莫大的榮幸。期望有更多的機會經歷與神合作！

入行 20 年的經驗分享

20 years of experience in the industry

寫這本書的時候正是我踏入音樂行業的 20 週年。收到出版社的邀請後，我每天都在想到底自己有什麼跟讀者分享。越想越多，越想越投入，令我百感交集。

除了電影圈、電視圈之外，流行音樂圈實在是娛樂圈中非常重要的部分，所以很難說自己不是在娛樂圈工作的一分子。曾經有前輩跟我說，在娛樂圈工作一年等於在朝九晚五的崗位工作了五年。他的意思是，生為一個自由工作者（freelancer），在一個變幻莫測的娛樂圈裡所需要面對的事情，往往會比一份穩定的工作多。而在娛樂圈工作的另外一個特點，就是客戶們都一定是「大人物」，不是天王巨星就是萬人迷偶像和他們的團隊人員，而製作音樂的也稱得上是藝人的團隊人員之一。團隊們如希望保住自己的「飯碗」，便要好好地保護和幫助藝人規劃事業，讓他們在星途上走得更遠，發展得更順利。

藝人的發展是非常個性化的，沒有一套方程式能夠保證任何素人能成功發展成為藝人。要去瞭解怎樣去發展一位藝人，需要從多方面入手。成長、家庭背景等等固然重要，因為這些都影響藝人的價值觀和跟別人的溝通方法。之後，要瞭解他們的音樂水平，例如對他們影響最深的音樂是哪類型？他們最喜歡的音樂種類是否也同時適合他們自己的風格？他們

會否彈奏樂器？歌唱技巧的水平如何？這些都會影響團隊們如何為藝人規劃形象、市場定位和歌曲風格等，甚至設計現場演唱時，能否安排特別的表演環節，例如會自彈自唱的可安排一段獨奏，能跳勁舞的可安排合適的舞蹈編排和舞蹈員等等。此外，還需要瞭解藝人的生活方式，因為每個藝人都有他們最舒服的時間去製作音樂，例如已經當爸爸的藝人可能需要比較早睡；默默耕耘的新進年輕歌手可能習慣熬夜，半夜找他們談工作都不成問題；國際級巨星歌手在飛機上的時間比在陸地上的還要多，為他們製作音樂的時間可能所剩無幾。

需要瞭解和明白的事情還有非常多，以上都只是冰山一角。我寫這本書是從音樂製作人的角度出發，以下的篇章都是我在行業裡不斷提醒自己的一點心得。至於關於打造藝人的種種，留在下一本書再談吧！

15.1 | 這是一個「不請人」的行業

打開報紙，沒有唱片公司聘請作曲家的廣告；Jobsdb 沒有聘請填詞人；LinkedIn 沒有聘請歌曲監製，那到底在這個行業工作的朋友們是怎樣入行的呢？在香港流行樂壇製作音樂的人數比任何其他行業都少。其中一個原因應該是根本沒有一個標準的「方法」入行，新人往往都是在前輩的推薦下得到機會。而這個就是娛樂工業最耐人尋味的一面。

我在音樂界不少朋友都有自己入行的獨特經驗。例如七、八十年代的香港盛行「夜場」，意思是晚上吃飯後有駐唱歌手表演，甚至有大樂隊伴奏的地方，很多樂手都在這個時候崛起。人所皆知的前輩小鳳姐徐小鳳，她年輕時也曾經在尖沙咀首都夜總會及海城夜總會駐唱，而她的第一個個人演唱會「康藝之星徐小鳳演唱會」則邀請了從前也在夜總會工作的音樂大師鮑比達先生擔任她的樂隊成員。到了今時今日，香港樂壇暫時已經沒有「呢支歌仔唱」。不過因為互聯網的發展和網上個人帳戶的蓬勃，現今的年輕樂手都喜歡在網上分享自己的作品，甚至聯結起來一起做更大的製作。這樣可能已經降低了年輕樂手需要被唱片公司錄取的需要，反而利

用互聯網更能輕易地提高自己的曝光率。

此外，亦有很多朋友是透過寫歌來嘗試入行的，包括我自己。我有幸在 2004 年 CASH 流行曲創作大賽奪冠而直接入行。如果這個比賽沒有停辦的話，作曲家應該更加百花齊放。由 1989 年開始，該比賽發掘了不少如今非常著名的音樂人，包括音樂天才周啟生、歌手蔡一智、創作人馬怡靜、歌手吳國敬、音樂人柳重言、徐繼宗及伍仲衡等等。除了作曲比賽外，各大唱片公司的藝人與製作部亦不停發掘身邊有音樂天分的朋友，因為手上越多好的製作人、作曲人和填詞人，為歌手製作新曲就更得心應手。跟樂手的情況差不多，因互聯網的誕生、串流平台的出現，喜歡創作的朋友只要用滑鼠按幾下，就能夠向全世界分享自己的音樂作品。

但無論大家是如何入行，我相信所有成功的朋友們，他們的才能都是有口皆碑的。流行樂壇充滿著天王巨星，亦有很多後起之秀，我們身為製作人、編曲人、作曲家、填詞人、監製等等，不知不覺都會成為他們的後盾，因此製作團隊的可靠程度對於歌手來說是非常重要的。

這個行業需要怎樣的人？

1. 創意無限

流行樂壇其實是一個創意工業，意思是每一位音樂人都需要在某層面作出創意的決定。作曲、填詞一定不在話下，編曲方面亦需要有高度創意，例如每首歌的第一顆音符一直到最後一顆，都需要有創意的設計。混音方面更加需要幻想空間，因為每首歌曲通常都會在混音的時候塑造意境，例如舞曲裡主旋律的 delay 效果，為抒情歌賦予空間感、深度的殘響等；出現在不少嘻哈音樂中的「口吃」（stutter）效果都是在混音的時候加上的。當歌曲完成製作後，在世界上海量誕生的新曲中，要突圍而出必須要有一個非常完美無瑕的推廣計劃，所以市場部門也要動腦筋，以不同的創意手法作宣傳，令每一首新歌可以有機會殺出重圍。

2. 準時是美德

無論是廣告宣傳、製作廣告的團隊和推廣人員之間的合作關係等，都需要在時間上有很順暢的配合。要是其中任何一部分跟不上進度，整個計劃可能就會被拖垮。你可能會問：「其實歌曲、廣告遲一天早一天面世，有什麼關係呢？」關係就在於行業內還有其他大大小小的公司，每一天都在做同一件事情，就是要令旗下歌手成功。要是自己的團隊停下來

一天，別的公司就悠閒地優勝一天。這個情況有點像撲克牌遊戲中的「話事啤」一樣：最理想的情況莫過於你手上拿著最大的牌（最好的歌曲），因為每一次競爭對手出牌的時候（發行新歌），你手上都有可靠的大牌去反擊。反擊後最大的優勢，就是你可以開始帶頭話事，亦即是你可以控制整個遊戲的節奏、時間、強弱等等。創意十足的你，若果也喜歡準時交功課的話，這個行業非常適合你，因為對於整個團體來說，時間也就是金錢。

3. 敏銳觀察

製作流行曲最重要的目的，就是為歌手度身訂做適合他的音樂作品。每一位歌手都擁有自己突出的一面，亦可能有比較遜色的時候，作為製作人一定要敏銳地看待歌手們的事業，要把他們的利益放在第一位。例如要是歌手即將準備開個人演唱會，那就可以給他製作新舞曲或一些極具表演性的新曲，讓他可在演出時以勁歌熱舞帶動現場氣氛。瞭解歌手的特性是非常重要的，例如年輕的歌手未必一定要「跳跳紮」，資深的歌手也未必一定要「企定定」，可因應他們當時的狀態、優勢、目標等而製作合適的歌曲，因為根本沒有一條公式能完美計劃所有歌手們的音樂事業。試幻想一下，一個比較誇張的例子，要是把天王郭富城出道的歌曲《對你

愛不完》和張學友的《情已逝》兩者交換，他倆的星途就未必跟今天的一樣了。

15.2 | 管理自己

作為一個創作人，除了需要具備一定的創作技巧和對音樂的追求，亦應好好地管理生活的各個方面，事關創作非常需要時間和空間，要先把自己的生活管理好，才能在創作的時候有更多的自由，更有效率，減少出現不必要的憂慮。

金錢管理

在現今的經濟環境下當一個全職的音樂人是非常困難的。近年，歌曲出品比以前少了很多，加上串流平台的興起令專輯銷售量大降，整體的行業收入未如往昔。所以我會建議有志投身於流行樂壇的朋友們，不一定要當全職的音樂人，要是生活太過艱難的話，對自己創作的空間也有影響。創作需要大量金錢，例如購買設備、設置空間等，這些都需要資源去維持。

今天的社會興起了一種新的生活方式，稱為「斜槓族」，意思是從事兩種或以上職業的人士。他們介紹自己的職業時，不再單一，可以是律師和填詞人；可以是歌手和牙醫；亦可

以是電腦工程師和編曲人等。只要令自己的生計變得穩定，足以支持藝術創作，全職或兼職都可以是選擇之一。

流行樂壇另外一個特色就是幾乎沒有一次工作是立即付款的。意思就是當你完成了任務後，一般都在幾個月內才收到款項，對於「月光族」來說，這可能需要改變一下習慣了。拿我自己做例子，我剛從蘋果電腦公司離開成為一個全職音樂人的時候，因為適應了原本每個月都有薪金進帳，一時之間失去了穩定的工作和收入，非常不習慣，幸好有一點儲蓄讓我度過一個漫長的過渡期。試想想，我在 8 月離開蘋果電腦公司，要是我立即接到一份音樂工作，假設我立即完成，起碼都要等到 12 月才有可能收到該工作的酬勞。換句話說我有幾個月的「真空期」，而在真空期亦需要繼續繳租、交家用及支付生活上的各種開支。總括來說，就算沒有賭博、亂花錢等陋習，金錢管理都是非常重要的一環。

情緒管理

當一個人處於積極情緒狀態時，專注力、創造力一般都會較強。積極情緒能夠拓寬我們的思維方式，從而更願意嘗試新事物或從不同的角度看待情況。相比之下，消極情緒會限制我們的視野並束縛我們的思維。在創意工作中，我們需要創

造性思維的兩種模式和心境：需要廣泛的注意力來集思廣益，產生新的想法，同時間亦需要銳利的專注力和毅力來完成項目。因此，瞭解自己的心情、認識自己的情緒對維持創作是相當重要的。舉例說，很多朋友都喜歡早上到辦公室之前先買一杯咖啡才開始一天的任務；又或者像運動員進行大賽前一刻要聽某種激發鬥志的音樂等，都是為了建立一個安全範圍，讓自己好好地發揮所能。

新南威爾士大學教授 Joseph Forgas 近年進行研究，探討情緒為消極的人所具有的內在價值。研究發現，情緒較為消極的人在解決複雜問題時表現出更多的決心，並對所面臨的情況進行更深層次的認知反思。積極情緒和消極情緒對創造力都有正面的影響，但方式完全不同。值得注意的是，情緒為中性的人表現出最差的結果。如果你的情緒處於中立狀態，即不生氣或快樂，感到滿足或冷漠，你的創造力就會下降。總括來說，積極情緒和消極情緒都能刺激創意思想，我們需要留意自己的感受而選擇當下的創作模式。要是今天心情舒暢，可能是集思廣益，探索新可能的好時機；要是今天心情有點複雜，未嘗不是沉思、回顧自己作品的時刻。我自己會用以下的方式去嘗試讓自己心情更歡愉：

1. 冥想幾分鐘，清空思緒，完全放空；

2. 聆聽古典音樂；

3. 去跑步，最好是在大自然中或海邊；

4. 到傢俬店或銷售汽車的商店逛街，因為我很喜愛看車看傢俬精品；

5. 研究一下根本不會執行的旅遊路線。

以上這些都是我的小貼士，大家不妨參考一下，也可嘗試發掘自己的方法！

健康管理

我們都知道身體健康是最大的本錢，有良好的體魄，才能更有效率地應付日常工作，亦節省醫藥費用。工作以外，還有業務應酬、不同的聚餐等等，尤其是我們這一行，飯局、酒局多不勝數。我曾經歷多天熬夜工作、頻密出外應酬的日子，再加上有時要到外地公幹，真是忙得天昏地暗！經過好幾年的洗禮，由於根本沒有足夠的休息時間，身體大不如前，寫歌也力不從心。當下我認為有需要改變一下生活習慣，讓自己好好地休息。若果沒有充分的休息，大腦運作就會失靈，不能發揮其應有的效能，也就無法創作出好的作品，從而辜負了欣賞自己的音樂的歌手朋友及觀眾。為了讓身體回復健康的狀態，我養成了一個新的習慣，就是與自

己「約會」。意思是把「休息」當作一個節目,每天處理好工作後,便安排一些可讓自己放鬆身心的活動,讓體力恢復過來。

人際管理

我是一位比較獨裁的藝術家,意思是我不同意藝術是有民主的。比方說,要是達文西的名畫《蒙娜麗莎》是大眾一人一筆畫上去,經過開會慎思討論後的決定,一定不會是今天大家看到的同一幅畫。我認為藝術家是需要某程度上的自我中心才能執行自己腦海中的設計意念。

但如果我不是替自己畫畫,而是替別人服務的話,那就需要聽取別人的意見,這個「自我中心」可能要暫時收起來。當然,技術知識是必不可少的,但對音樂製作的團隊而言,掌握人際關係和合作方面的技巧可能更加重要,有助於取得成功。確實,有很多書籍和手冊可以教你使用 DAW 和不同的技巧,但我還沒有找到一章涵蓋如何友善、放下自尊、在凌晨四點時在錄音室當大家都因為喝太多咖啡而變得兩手顫抖,仍能保持輕鬆愉快的氣氛。

要處理這種事情,首先要認識和充分利用自己在工作項目中

的地位。我這一次是負責什麼？編曲、作曲，還是監製？瞭解合作夥伴如何看待自己及自己的潛在貢獻，在確定界限、保持關係平衡和自我尊重方面非常重要。我是因為獨特的技巧和創意而被挑選嗎？還是說希望我做一個按鈕操作員？認清自己的位置，可以避免不必要的麻煩。當期望與現實不符時，緊張和挫折感就會增加，從而影響工作表現。要謹記，處理每件事情時一定會有自己的想法，但必須問自己：「別人需要我的意見嗎？」有一位心理學家曾經跟我分享過，原來當沒有人問我意見時而我主動提出意見，並不是每個人心裡都會接受，甚至會認為我很多管閒事，因為不是每個人都有需要跟我清楚交代所有細節，若是我根本不瞭解事情的全部而給太多意見，就會讓人感到很惱人。

認清自己的工作位置後，如何與團隊達到同一目標亦需要更多的共識。譬如歌手自己有一套方法去達到某種效果，而我亦打算用別的方法去達到同一個效果的話，可以互相尊重地討論，從而選擇大家感覺舒服的做法。如果和那些能夠真實表達意見而不將個人情感帶入其中的人合作，當然可以提出建議甚至考驗對方的提議，但要確保能夠清楚表達自己的理由，並展示為什麼某個想法有效或無效。人們通常會接受有建設性的建議，不過要先做個示範，讓別人看到效果。除非我手上的工作只有我一個人處理，否則所有工作都是需要團

隊合作的。除了自己的名字外，其他的參與者、投資者等的名字也會在歌曲的團隊名單裡出現，所以大家都有各自對歌曲的顧慮，這個我是一定要尊重的。尤其是對於長輩的教導與分享，我特別珍惜。如果只有我一個人的意見被聽到，那麼我們能夠達到的高度便會被自己所限制。當我與他人合作得很好時，我們可以共同創造出無限可能。

15.3 | 方方面面找借鏡

每個音樂人入行的過程和經歷都不同，主要是因為大部分音樂人都是自由工作者，未必有一套公司的系統帶領，或某上司的直接管理等。其實，我在入行的初期，對很多事情都摸不著頭腦，不知如何面對、如何解決。在我 28 歲的時候，我跟一位牧師朋友吃了一頓飯，並向他傾訴了這個煩惱。感謝他跟我分享自己的智慧，並告訴我一個非常好的方法，就是在生活中每一方面都找一個好的借鏡做榜樣。

我們可以在生活中的每一個方面細心觀察周邊的親朋戚友，甚至成功人士、偶像明星、生意老闆等等，從中找到最好的學習對象。在我剛剛入行的幾年時光，最困惑的是到底如何跟別人溝通。從小說話「得罪人多，稱呼人少」的我，入行後發現這個問題越發嚴重，但真的不懂怎樣解決。跟牧師聊天後，我立即觀察身邊比我有經驗的音樂人，看看哪一位說話時最有魅力，為人最有禮貌、最親和。我會仔細聽他們對我（後輩）說話的方式是怎樣，而對平輩及長輩的方式又是怎樣，連速度我也會特別注意。此外，我亦會參考他們如何跟別人溝通最困難的話題——給予負面反饋。要表達負面

意見，令我印象最深刻的，是提出意見的人，成功讓對方非常感動而自動作出改變，不需要任何的咒罵、督促。這技巧的重點是提出意見的人需要從對方的角度出發，而不是去指出他的錯處，反過來關心他的近況是否有變，是否有心事等等，而在交談中令他領略到自己原來可以做得更好，亦因為提出意見的人用關心的態度溝通，令對方更樂意作出改善，最後大家和氣解決。這是一個非常有愛的行為，先把自己不滿的感覺放下，將心比己，跟對方拉近關係，再從中透露一點意見，那麼他的感受一定會良好一點，不會覺得自己被罵而感到委屈。

初次做歌曲監製的時候，我的頭上也長滿問號。我是後輩，怎樣才可以做好一個前輩歌手的監製？年輕時有機會為歌手關淑怡小姐監製幾首歌曲，未開始已經緊張，因為關小姐在我心目中是一位非常不羈、藝術性高、要求高和個性很獨特的一位女歌手。記得那段時間我找了好幾位前輩監製聊天，問他們到底我應該怎樣去處理。我問的三位前輩都給我同一個答案：「自己覺得好聽就可以了。」他們的意思是，客戶要我去監製歌曲，就是要我的品味和做法。於是我儘管嘗試全按照自己的想法去處理歌曲，效果不俗，尤其喜歡關小姐灌錄陳奕迅的《陀飛輪》。這首歌基本上是我的鋼琴和關小姐聲音的結合，也明顯是一位演奏鋼琴的監製作出的決定。

除了好的借鏡，也不妨看看反面教材，或許可從中提升自己的修養。做這一行的人看似表面光鮮亮麗，有著明星的光環、粉絲的擁戴等，但其實背後也有很多不為人知、辛酸的經歷，非常深刻。曾經有監製聘用我做編曲，本來是開心的事。做好第一個版本後，他說有個新的想法，要我修改一下。我認為這是非常正常的，我們是第一次合作，不可能只做出第一個版本對方就同意的，所以非常樂意修改。但狀況開始改變，他每兩天就要我修改一次，總共 17 次，一共交出 17 個不同的版本，原來這位監製不知道自己想要什麼。我輕輕問他：「現在做了那麼多個版本，但我是否只能收一個版本的工資？」他說：「對啊，出街只用一個。」後來，做了第 17 個版本後，監製決定採用第一個版本。我雖然感到極度無奈，但也只能默默承受，並答應自己絕對不會這樣對待別的音樂人。

在演唱會的工作亦可經常目睹精彩的演出，不過不是在舞台上而是在台下的。我曾經有機會為一場演唱會當替工，之前從未跟該音樂總監合作過，是第一次為他擔任樂手。在彩排的時候一直在等，不知道等什麼事情，一直都沒有開始。原來他還在確定所有譜子的準確度，包括歌曲的調子，還有一些歌曲還未寫譜的，真是替他感到焦急。我也參與過沒有人帶領的樂隊，樂手們只能各自為政，當時我非常懊惱。這兩

個「教材」都提醒我，如果有一天當上總監的話，一定要把
準備功夫做好，免得彩排進度受阻。正如我曾遇過的好領
班，超級守時，有次彩排時間結束，演唱會導演提出可否多
練一兩首歌才解散，領班說：「可以！照計鐘加錢。」又學
到了！

事實上，在身邊的朋友身上都有很多值得借鏡與學習的地
方。我感到上帝彷彿在我人生不同的階段安排不同的幫助，
讓我可以從中學習成長。

15.4 | 沒有唱片公司的支持？

喜愛音樂的朋友，都喜愛發表自己的音樂嗎？無論是喜歡唱歌的，還是彈琴的，都可以把自己打造成一位藝人，為自己開展藝人的生涯。

在互聯網出現之前，發表自己的音樂是非常困難的事。首先，在家裡製作音樂的可能性比較低，因為當時的設備比較落後，而且非常昂貴。我記得金培達老師跟我分享過，他曾經儲錢買一部 Akai 的採樣器（sampler），花了港幣三萬大元而只能獲得 4Mb 的記憶體！

除了設備昂貴之外，發行音樂需要很多不同的渠道。在數碼音樂串流誕生前，聽音樂都需要實體媒體，像錄音帶、光碟等。發行這些媒體需要先由工廠生產，然後經過唱片公司把專輯分貨到唱片店舖發售。

到了今天，整個局面已經完全改變。有連接互聯網的朋友，在任何一秒鐘都可以透過智能電話或在電腦上開立一個帳號，立即有一個「身份」。帳號可以連到影片平台、音樂串

流平台等，任何時候都可以上載自己的音樂、自己的 MV。雖然每個平台都會使用大數據、演算法等去控制平台上對不同歌曲或影片的推送量，但由於發表音樂的過程可以完全由自己控制而不用經過任何公司，只要肯製作，肯比心機，就能發表自己想說的話，想寫的歌，想拍的影片。

當我們決定自己控制自己的平台帳戶，上載自己的音樂，同時等於要自己安排宣傳推廣等，這些一般都是唱片公司的工作範圍。沒有唱片公司的支持下，自己可以照顧自己嗎？唱片公司投資在藝人身上的資金一般用於他們的歌曲製作、建立造型、製作影片內容、開拓巡迴演出、推廣及管理等方面。公司通過巡迴演出、商品銷售、串流媒體和贊助交易等形式從中獲得利潤回報。要是想透過平台開展、組織自己的藝人生涯，我認為是可以嘗試的。條件就是需要學懂唱片公司負責範圍的所有事宜：製作音樂、影片、造型設計、推廣、管理、演出，把多種技能、多元的身份集於一身。

做藝人的料子

除了上述所說的硬技能，還需要有哪些特點、特質，才能成為一個成功的藝人？我們需要從觀眾的角度理智地審視一下自己的外形、年紀、音樂天分和其他天分等等。誠實地替自

己打分數，從而放大自己的優點，同時改進自己的不足。

首先，觀眾從我們的外形得到第一個印象。外形不單是漂亮與否，內裡還藏著很多影響印象的條件。兩張照片已經能夠告訴觀眾我們的性格。德州大學奧斯汀分校曾經做過一個實驗，為 123 位學生拍照，每個人拍兩張，一張比較中庸的，另一張則比較自由，擺什麼姿勢都可以。實驗邀請完全陌生的人根據照片猜想中學生的特性，例如外向／內向、自尊心強／弱、信仰等，而實驗結果顯示陌生人大部分都能猜對。今天每個人在電話上都能輕易上載自己的照片，如果知道單憑一張照片就能把真實的自我呈現在公眾的眼睛前的話，我們還會魯莽地上載嗎？臉上的表情和骨格都能影響公眾對我們的看法。笑容比較多的面容能讓觀眾覺得可信親和；比較寬闊的臉型能讓觀眾覺得我們有好的體能等。臉上和身體的皺紋也能說出我們的健康狀況，醫生們亦可以看我們的眼睛就能知道我們有沒有糖尿病。

至於年紀，許多藝人都相信一旦達到一定的年齡，他們在音樂界獲得的機會就會減少。這種「年齡問題」的觀念主要是一種意識形態，而不是現實。事實上，許多藝人在晚年才取得成功，證明年齡並不是唯一的衡量標準。《中年好聲音》這個專為中年人士而設的選秀節目已經說明了年紀從來都不

是問題，而是在選擇觀眾的年齡群。在大學酒吧演出與在劇院或社區表演有著巨大的差異，因為每個場地和市場都有特定的人群，關鍵是找到自己的定位和目標觀眾。因此，我鼓勵任何年紀的朋友勇敢追求夢想，發表自己的音樂。

個人的時尚風格對於我們來說也非常重要。音樂人在外貌上的呈現可以幫助創造一個令人難忘且獨特的形象，與音樂本身、舞台角色，或專輯封面等相輔相成。時尚也是我們表達創造力和個性的方式，對建立品牌和公眾形象非常關鍵。此外，個人的時尚風格可以幫助我們與觀眾建立聯繫，並反映出他們的身份和價值觀。

音樂天分對音樂人同樣有著重要的影響。音樂天分指的是我們在音樂方面「天生」的才能。首先，音樂天分可以影響我們的創作能力。具有音樂天分的人通常對音樂的結構、和聲、旋律等有著更敏銳的理解和感知，可以更輕易快捷地創作出有吸引力和獨特的音樂作品，並能夠展現出豐富的音樂想像力和創意。此外，音樂天分也會影響我們的演奏技巧和技能。有些人在音樂方面天生具有卓越的技巧和敏捷度，可以更快速地學習和掌握不同的樂器，並能夠以高超、精湛的技巧演奏。音樂天分還會影響我們的音樂感知和表達能力。具有音樂天分的人通常對音樂的情感和情緒有著更深刻的理

解，能夠通過音樂來表達自己的情感和觀點，並能夠將情感傳達給觀眾。然而，音樂天分只是讓音樂人「贏在起跑線上」，還需要努力、培養、學習和實踐才能取得長期和持久的成就。許多成功的音樂人在發展自己的音樂事業時都經過了長時間的學習和實踐，並不僅僅依賴於天賦。

其他天賦如表演能力、創意、溝通能力、領導能力以及實踐和毅力，都會對音樂人的工作產生積極的影響。這些天賦可以幫助他們在舞台上更加出色地表演，在音樂創作中展現獨特性，與他人有效地合作，並在音樂事業中持續成長和發展。具有出色的表演天賦的人可以在舞台上展現出更大的魅力和自信。他們可能擁有良好的舞台表現能力、舞蹈或戲劇技巧，能夠吸引觀眾的注意力並創造出獨特的舞台氛圍。創意天賦可以幫助音樂人在音樂創作中展現獨特的風格和聲音。這種天賦使他們能夠融合不同的音樂元素、創造新的音樂風格，或者帶來新鮮且獨特的音樂概念。溝通能力對音樂人來說非常重要，特別是在與其他音樂人合作、與製作人、經紀人和觀眾互動時，具有良好的溝通天賦的人能夠清晰地表達自己的想法、理解他人的意圖，並有效地與各方合作。音樂人有時需要在樂團或團隊中擔當領導角色。良好的領導能力可以幫助他們組織和協調團隊，確保順利地合作和表演。實踐和毅力是成功的關鍵因素，不僅適用於音樂人，也

適用於任何領域。願意堅持努力、具有執行力的人，能夠克服困難，持續學習和成長，並在音樂行業中取得長期的成功。

苛刻地批判自己是否達到以上的幾個條件後，如果最終選擇是要把自己打造成藝人的話，下一個行動項目就是計劃一下自己應如何兼顧唱片公司的工作。

製作音樂

製作音樂就是製造我們音樂人的藝術，我不會在這裡分享太多技術層面的知識，而是分享製作音樂時要留意的事項。第一，製作音樂主要分兩大類：給自己聽的和給別人聽的。給自己聽的音樂，任何在製作上的考量都可以自由發揮，不需要因任何原因而調整，自己覺得好聽行了。給別人聽的音樂，主要是希望透過音樂分享一些感覺、想法、經歷等，所以在製作過程中的自我程度會因此需要降低。音樂跟說話很像，我們說話的方法、速度、用詞、音調等都影響句子的表達，例如我們打算以斯文的態度去表達一句話，就不會大聲疾呼地說。製作音樂也一樣，如想要歌曲表達一種氣氛，那就要瞭解一般聽眾怎樣能感受到這個氣氛，亦即是從觀眾的角度出發。

第二就是音樂作品發表的頻密度，指的是音樂人在一段時間內發布新的音樂作品的頻率。頻密度的高低會對我們和聽眾們產生不同的影響。較低的發表頻密度可能意味著我們專注於深度的藝術創作，花更多的時間精心製作每一首歌曲，追求更高的品質和創新性。這種情況下，每一次發布都可能成為粉絲和聽眾期待已久的事情，增加了獨特性和期待感。而較高的發表頻密度可以增加我們的曝光度，讓聽眾持續追蹤自己。通過短時間內發布多首歌曲或專輯，我們可以持續出現並停留在聽眾和媒體的視野中，讓自己的音樂更容易被注意到。這可幫助建立和擴大聽眾群體、提高知名度和推動音樂事業的發展。但高頻率的發表可能會給音樂人帶來創作壓力。在短時間內創作和製作新的音樂作品，容易影響創作品質和深度。然而，這也取決於我們的創作能力和工作流程，有些人可能能夠在高壓下仍保持高品質的音樂創作。找到適合自己的發表頻率是個人和策略性的決定，需要平衡創作品質、聽眾的反應和對音樂事業發展的期望。

設計形象

設計自己的藝人形象和造型是一個重要的過程，可以幫助建立我們在舞台上和鏡頭前的獨特形象。首先要瞭解自己的個性、風格和藝術方向，思考想要傳達怎樣的形象和訊息，以

及音樂風格和表演風格對應的外在形象。之後觀察和研究其他藝人的造型和形象，尋找靈感和想法。這可以從音樂、時尚、藝術、影視等不同領域中獲取靈感。另外，注意當代的時尚趨勢，但也要保持自己的獨特性。建議考慮尋求專業造型師、設計師或形象顧問的幫助，因為他們可以根據我們的風格和需求，提供專業的意見和指導，幫助我們創建符合理念的獨特形象。

藝人造型不僅僅限於外觀，還應該考慮到舞台表演的需求。這可能包括服裝的舒適性、適應不同表演場景的實用性，以及能夠突出我們的表演特點和與觀眾建立聯繫的元素。形象和造型亦可以隨著時間演變和改變，應不斷嘗試新的風格和元素，觀察觀眾的反應，並根據反饋做出調整和改進。在設計造型時，要考慮與音樂風格和品牌形象是否一致，即能夠傳達我們的音樂風格和藝術理念的同時，與我們的音樂內容相呼應。最重要的是保持自信和真實性。不論我們的造型是什麼樣子，都要讓它反映出我們的個性和獨特之處。做自己，展現真實的自我，這才是最能吸引觀眾的。藝人造型的設計是一個創造性和個人化的過程。這些步驟和建議可以作為你開始設計自己的藝人形象的參考，但最重要的是保持自己的信念，並融入自己的獨特風格和個性。

影片製作

為自己的藝人生涯製作影片是一個很好的方式來展示我們的才華和吸引新觀眾。除了製作音樂之外，我們可能需要學習一點拍攝和編輯影片的技巧，因為影片串流平台已經是現代人幾乎每天必收看的媒體，甚至遠遠把電視節目的收看率拋離。

製作影片前，要先確認我們製作影片的目標和想要傳達的訊息，可以是展示音樂表演、介紹個人品牌或宣傳最新的音樂作品。確定目標可以幫助我們在製作過程中保持一致性。接著，按目標撰寫一個腳本或劇本來規劃影片的內容和流程。這可以包括對話、場景描述、視覺效果等。一個好的劇本可以讓我們的拍攝和編輯過程更順利。除了劇本，亦需要拍攝設備，如攝影機、咪高峰、燈光，以及選擇合適的拍攝地點和環境，可以是演出場地、錄音室、戶外風景等。當劇本、設備、場地都準備好，就可進行影片的拍攝了。確保拍攝時留意畫面的穩定性、光線是否合適及聲音的清晰度。多次拍攝可以提供更多選擇和增加後期製作的彈性。拍攝成功後可以使用影片剪輯軟體，例如 Apple Final Cut Pro、Adobe Premiere 或者 DaVinci Resolve，對拍攝到的素材進行剪輯和編輯。這包括修剪不需要的片段、添加過渡效果、調整顏

色和對比度、添加字幕和特效等，也要確保影片的編輯流暢，且符合目標。此外，既然我們是音樂人，那麼音樂和音效如何在影片中呈現是非常重要的，要比其他範疇的藝人處理得更好。我們要確保音樂的錄製和混音質量良好，並根據需要添加合適的音效和音樂。完成編輯後，將影片上傳到適當的平台，如 YouTube，並在官方網站或社交媒體上宣傳。最後，利用社交媒體的分享功能，與粉絲和觀眾互動，提高影片的曝光度。

我認為製作影片、經營頻道和社交媒體等已經是當代的履歷，很多觀眾都會從我們頻道上的影片、照片和撰寫的文章等去決定是否喜歡。沒有唱片公司的支持，更要好好經營自己的社交平台。

定期上載內容對於經營社交平台是非常重要的。定期上載可以確保社交媒體帳號持續提供新的內容給觀眾。這有助於保持我們的參與度，同時增加我們的內容在搜索引擎結果中的曝光率，提高排名，使更多人能夠找到我們的頻道或帳戶，吸引新的訪問者。此外，還可以展示我們的專業知識和對特定領域的瞭解，有助建立個人品牌或企業形象，培養目標受眾的忠誠度和信任。定期發布有趣、有價值的內容亦可以吸引更多人點讚和評論，並促使互動和分享，與讀者或客戶建

立長期及良好的關係。最後,社交平台可以用於推廣其他產品或服務,通過撰寫相關的博客文章、製作影片或分享有關產品或服務的資訊,可吸引潛在客戶的注意力。

如何「落地」

照顧好自己的社交平台後,需要計劃的就是如何把網上的內容轉化成實質的工作機會。這一步可能是最花時間的,一定要有足夠的耐性。有了互聯網和智能電話後的日子是「品行年代」,因為我們生活中的錯誤和惡意行為可能在短時間內被別人拍下來分享到影片平台上公諸於世。所以,我們製作音樂影片,內容一定要真實,真實地唱歌、演奏,不要嘗試造假取巧。雖然流量對於頻道發展非常重要,但如果有一天有客戶邀請我們現場表演的話,我們是需要在人前交出真材實料的。

平台上的個人資料也要夠清晰、齊全,包括簡介、照片和聯繫方式等。這將有助於向潛在客戶展示我們的能力和專業性。在網路上亦可以尋找合作機會,與其他音樂人一起製作音樂,互相伴奏,甚至互相處理編曲、混音等等,都可以把大家的創意更新,把觀眾圈擴大。

開自己的音樂會

音樂人亦需要在不同時間尋找表演機會。在有機會被邀請開音樂會之前，機會都是自己給自己的。我們可以考慮舉行小型音樂會，甚至可以與幾位音樂人一起合辦。

計劃一個小型音樂會需要一些準備和組織工作。首先是要有明確的目的例如宣傳新音樂、建立粉絲互動或是增加曝光度等。同時，要確定我們可以用於音樂會的預算，以便在計劃過程中做出相應的安排。然後，根據預算和目標，選擇一個合適的場地舉辦音樂會，要考慮的因素包括場地的容量、音響設備、舞台設置和場地費用等。這可以是小型音樂俱樂部、咖啡廳、專場場地或戶外空間。我太太是一位二胡演奏家，我倆曾經在香港大坑的一家髮型屋內舉行小型的音樂會派對。由於場地不大，只能容納幾十人，雖然逼得水泄不通，但反而對現場氣氛有幫助，還令更多路過的街坊走過來看個究竟，最後連街上都有觀眾，彷彿在一個大坑音樂節表演一樣。

下一步要確定我們是否需要邀請其他表演的朋友、音樂人或樂隊。如需要，則聯繫他們並洽談表演費用、彩排時間等。值得留意的是，我們必須根據音樂風格和目標觀眾，選擇合

適的演出陣容，以確保音樂會的多樣性和吸引力。另一方面，無論舉行大或小型的音樂會，選擇合適的日期和時間絕對能夠幫助提升入座率。切記要避免與其他重要活動、節日有衝突。接著需要制定宣傳計劃，利用各種渠道宣傳音樂會，包括在社交媒體上發佈活動資訊、製作宣傳海報、邀請媒體和記者報導活動，以及利用口碑和粉絲互動來推廣活動。

音樂會其中一個最大的收入就是售票，所以選擇一個合適的票務平台或服務是非常重要的。香港有不同的票務平台，視乎租用的場地。票務平台可幫助管理門票的銷售和入場事宜，同時確保門票價格合理，方便觀眾購買。須留意每一個平台都有自己的一套規矩，從收入的分成、付款的日數至退款條例、爭議解決條款等，我們都需要打醒十二分精神。

另外一個收入來源是贊助商。贊助（sponsorship）是指一個個體、組織或企業提供資金、資源或其他支援形式，以換取對方在特定領域中的宣傳、推廣或合作機會的行為。贊助通常是一種雙方互惠的合作形式。贊助方提供資源，以換取在被贊助方的活動、項目或產品中獲得曝光、品牌推廣或其他形式的回報，從而提升知名度、擴大市場份額。被贊助方則受益於贊助方的資源和支援，能夠更好地實現其目標，並在贊助方的幫助下擴大影響力。贊助可以以不同形式出現，

例如贊助款項、贊助樂器或服務、贊助演出或排練場地等。值得注意的是，贊助不同於捐贈。贊助通常是一種商業行為，贊助方期望從中獲得商業回報。而捐贈則是一種無條件的資助，捐贈方通常不追求直接的經濟利益。

處理好以上最為複雜的事宜之後，終於可以集中創造音樂會的內容，包括演出的項目和整個音樂會的時間表。演出項目當然就是彈奏的歌曲，而設計編排演奏歌曲的次序是十分重要的，必須留意能否讓觀眾的情緒有一定的起跌、自己的體力是否足以應付連續的演出、有否需要給自己休息的時間等等。音樂會的時間表包括跟所有合作單位，例如其他嘉賓、音樂人、贊助商、場地、廣告商、燈光音響團隊和售票平台等溝通的時間；構思內容所需的時間；獨自一人彩排及跟整個製作團隊一起彩排的時間；最後就是演出當日的安排。時間規劃是非常重要的，安排好每天需要面對的事情，能確保順利舉行，對於表演者來說會更有安全感；還要考慮休息時間、舞台佈置和音樂過渡等因素。

接著，聯繫場地管理，確定他們的要求和規定。每一個場地都有非常不同的要求，所能提供的設備也不一樣。有些場地只會提供一個空間，什麼設備都沒有；有些場地已經有固定舞台，亦有基本音響和燈光設備。準備好所需的音響和樂器

設備、舞台佈置、燈光效果等後，就要確定一下保險的範疇。自從香港體育館發生巨型意外事故後，很多舞台的設計都有極高的安全要求，亦有可能需要申請安全批核。所以我們要確保音樂會場的場地設計和工程必須符合安全要求和法律規定，獲得必要的許可和購買保險，以應對任何潛在的風險和問題。

後勤支援亦非常重要，就像婚禮飲宴的兄弟姐妹一樣，沒有他們很難控制場面，因為我們自己要在台上表演，沒有能力處理台下的任何問題。我們要確保有足夠的工作人員來協助音樂會的順利運作，包括票務管理、場地佈置、安全監控、飲食服務、音響燈光技術支援等。如果不想自己處理太多瑣碎事情，一般可以邀請一位音樂會監製幫忙監督製作以上細節。

音樂會結束後，應評估活動的成功和不足之處。收集觀眾的回饋意見，瞭解他們的體驗和建議，待下次再辦音樂會時作出相應改進。此外，亦可以觀看錄影片段，看看自己在表演上是否有不足之處。

計劃和舉辦小型音樂會需要耗費一定的時間和精力，但這也是一個展示我們的音樂和與粉絲互動的重要機會。應事先妥

善計劃並細心組織，以確保音樂會能夠順利舉辦。

管理音樂串流平台

Spotify、Apple Music、KKBox 等音樂串流平台都已經變成流行文化舉足輕重的品牌，也是家家戶戶經常會提到的話題。除了把自己的音樂放到影片平台和社交平台，有沒有想過到底如何把自己的歌曲上載到音樂串流平台呢？

今時今日，大部分音樂人都會將作品放在各個串流平台上。這些平台擁有數百萬的活躍用戶，他們不斷尋找新音樂。通過在串流平台上分享音樂，我們可以觸及到這個龐大的聽眾群體，並有可能吸引來自世界各地的聽眾，增加曝光度。亦因為智能電話和互聯網已經無處不在，使用串流平台已成為許多人消費音樂的主要方式。透過這些平台，我們可以確保自己的作品在任何時間、任何地點都能讓聽眾很容易找到。一些平台更能夠提供有關聽眾人口統計、地理位置、聆聽習慣等詳細數據，有助於我們更好地瞭解聽眾，識別目標市場，並對未來的發行、巡演或合作做出明智的決策。雖然串流平台的版權酬金比較低，但對於新進音樂人來說，這是一個穩定且可靠的收入來源，必須加以利用。對於知名的音樂人來說，大量的串流播放量也會帶來可觀的收入。

通常，將音樂上傳到串流平台的流程始於與所選音樂分銷商註冊。有幾個受歡迎的選項可供選擇，包括 Distrokid、ONErpm、CD Baby 和 Ditto Music 等。每個分銷商都有自己的功能、價格方案和分銷網絡。我們將音樂文件上傳到分銷商的平台上後，分銷商將負責其餘的事務。他們會處理授權、元數據以及將音樂交付到各種音樂商店和串流平台，使音樂作品能夠觸及不同國家的聽眾。這有助吸引潛在消費者，擴大他們轉化成粉絲的機會。至於收入，不同分銷商在收集和重新分配方面有不同的方法。有些根據「收入分享模型」工作，而其他則從音樂銷售和串流所獲得的版稅中提取一定比例。具體的比例取決於分銷商本身使用的定價方案。在線音樂分銷的最大優點是它非常快速，一旦成功交付，通常只需很短的時間就能在各種串流平台上看見自己的作品。

當我們的音樂傳遞到所有的串流平台上，公諸於世後，若有人打算使用我們的作品，在電視節目、廣告、現場表演或其他媒體上演奏，便會有一個表演權利組織（PRO）替我們向使用者收取版稅。這些組織代表作曲家和發行商追蹤和收集版稅，在世界各國和地區都存在。音樂分銷商確保我們分銷的音樂已經在這些 PRO 處獲得了合法許可。因此，我們可以在營銷音樂之餘，同時獲得在社交網絡上播放和串流的收入。以 Spotify 的模型為例，從訂閱和廣告產生的總收入

中根據我們在平台上總串流量的份額進行分配。每次串流的具體價格可能有所不同，但據報道，每次串流的價格大致在 0.003 到 0.005 美元之間。Apple Music 則根據比例分配模型向音樂人支付報酬，與 Spotify 和 Deezer 類似。然而，Apple Music 每次串流的價格通常高於 Spotify。YouTube Music 有一個更複雜的支付結構。它通過廣告收入和其高級訂閱服務 YouTube Music Premium 的收入組合來支付報酬。因此，具體金額可能因廣告價格、影片觀看次數和用戶參與度等因素而有所不同。總括來說，串流平台的付款受到各種因素的影響，價格可能會有波動。因此，我強烈建議大家將自己的音樂放在所有這些平台上。

自己當自己的經理人

以我自己來說，這一部分是最難的。我是一個集中度非常高的音樂人，所以很不喜歡處理音樂以外的東西。經理人絕對是我們的救星，但如果打算「one man band」的話，就要學習處理音樂以外的東西。

經理人需要具備一定的技能和特質，首先要瞭解音樂或相關行業的趨勢、市場情況、競爭對手、成功案例等等。要靠自己建立與音樂界相關的人脈和人際關係網絡，參加音樂產業

的活動、研討會和社交聚會，與其他從業者建立聯繫，建立信任和合作關係。這樣便有可能發掘出更多製作資源和表演機會。此外，亦需要學習如何制定目標、計劃和執行策略，如何管理時間、資源和預算，以及如何與其他團隊合作和解決問題。我們亦要學習怎樣與其他合作方進行談判和達成合約協議。學習談判技巧、瞭解合約條款和保護自己的權益非常重要。如果需要，我們更應該尋求專業法律意見來確保合約的合法性和公平性。最後就是管理好財務，這包括收入和支出管理、制定預算、處理發票和報稅等。熟悉財務管理和業務運營的基本原則是必要的。

音樂行業不斷發展和變化，作為自己的經理人，我們需要不斷學習和成長，亦因為音樂人和經理人的工作要求幾乎完全相反，一定需要時間去適應心態上的變化。當以音樂人的身份創作時，應該給自己最大的空間發揮，不需要顧及他人的想法；而以經理人身份對外溝通時，念著自己要照顧的藝人就是自己，要把自我感受放輕一點點，替自己做一個受歡迎、有禮貌、有責任心和有信用的聯絡人。今天的潮流興起「斜槓族」，同時兼任音樂人和經理人看來未嘗不可。

15.5 | 跟別人一起呼吸

這是一個針對鋼琴伴奏的話題。

自從 15 歲開始伴奏芭蕾舞開始,我發現做一位鋼琴伴奏的鋼琴手最困難的是跟另外一位主角「連成一體」。也就是說,怎樣一邊彈奏伴舞的樂曲,一邊襯托著舞者自然的舞姿?同樣地,怎樣一邊彈著樂曲,一邊自然地襯托著歌手的脈搏,歌手的感情?方法只有一個,就是要從呼吸開始。

這個訓練在伴奏芭蕾舞班大派用場。有很多舞蹈基本動作都需要舞者連續跳躍去完成一組動作,而當一群舞者還未進入專業團體之前,個人的身高體重都會有很大的區別,要是用一個拍子彈給所有舞者伴奏跳躍動作,個子小的會因為太輕盈而動作太快,個子大的會因為太穩重而動作太慢。要配合每個人的速度,一定要跟著舞者們的跳躍呼吸,只要伴奏音樂的拍子跟舞者的動作一致,表演就會好看點,完成度提高很多。

不是所有流行樂曲都可以用拍子機去打拍子。張敬軒先生有

一首非常有名的歌曲《老了十歲》，歌中的拍子有快有慢，但不是沒有道理地改變拍子，而是根據歌手情緒的激動程度而改變。歌手亦會因應每一次演唱時自己的狀態、觀眾的反應等，作出不同的演唱方式。我作為伴奏只能非常留心地聽著張生每一句的呼吸，因為原來歌手唱每一句之前的呼吸已經進入了他打算改變的新拍子。所以說，只要盯著歌手的呼吸，甚至最理想是跟他一起呼吸，伴奏就能更加跟主角連成一體，觀眾聽起來便會覺得非常完整，看起來亦很有默契。

我們演出時會佩戴監聽耳機，我總是喜歡把歌手的監聽音量調至像我自己在唱歌的音量，那我就可以非常自然地跟著歌手的呼吸去彈伴奏的部分，甚至帶領樂隊等等。在流行曲以外的音樂種類會有更多需要同步呼吸的時候，例如中樂手組成的小合奏，他們演奏民樂時會用呼吸去示意歌曲的啟動、激動程度等等。種種的例子都說明了跟主角或其他樂手同步呼吸讓音樂演奏的整體性提升不少。別以為獨奏演出就不用理會呼吸同步還是不同步，其實同樣重要。但這並不是指要跟別人或台下的觀眾一起呼吸，而是要跟自己對音樂所產生的情緒一起呼吸。獨奏的時候，只有自己一個人，難免會有點緊張，這對歌曲的表達會構成影響，其中最大的原因就是因為呼吸跟情緒不配合。舉例說，彈奏很激動、很快的段落時，心跳會加速，要是因為緊張而阻止自己作大量的呼吸，

情感一定會受到限制。因此，身體一定要跟著音樂的感覺和情緒，而跟情緒一致地呼吸能夠幫助演出。

為了達成這個目標，一定要先熟練好需要演奏的曲目。要是把自己的集中力放在歌手或其他主角身上，我必須要把自己演奏的部分練得滾瓜爛熟。我給讀者的最後一個例子，就是 Don McLean 的經典歌曲 Vincent，大家可以到各大串流平台搜索一下。Vincent 就是名畫家梵高的英文名字，作曲的 Don McLean 看了一本關於梵高的書籍後有感而發寫下這首金曲。由於樂曲的編曲非常簡潔，只有木結他和一點弦樂，苦中帶甜的意境非常濃厚。這首歌的旋律每一段都很相似，所以伴奏起來很容易混淆。亦因為歌詞裡的故事發展關係，拍子上經常會又快又慢。要把這首歌伴奏得好，只能夠把歌曲從頭到尾都狠狠地背下來，還要把歌詞都記住，就不會在演奏時混淆。

還有一個相當簡單的方法，就是把自己彩排時的演奏錄下來，事後仔細地聆聽錄音。當自己在聆聽時，大概都會記得彈奏時的思考過程。由於聆聽時不用顧及彈奏，能夠從聽眾的角度清楚地跟著錄音一起呼吸，發現有什麼地方覺得還是不夠自然流暢，句子太長或者太短等等，都能一一清楚表露。

15.6 | 「雙肩挑」的理念

香港演藝學院的中樂系前主任余其偉先生，一直提倡現代演奏家應同時具備演奏現代大型合奏及傳統民間小合奏的能力，並將傳統與當代粵樂糅合，亦即所謂「雙肩挑」的理念。余老師是我太太陳璧沁的胡琴老師，透過她我認識了這個非常具啟發性的概念。余老師的概念是希望從事音樂的朋友們，不要太側重單一方向去發展音樂，應該把自己的領域和眼光儘量拉闊，從古典的音樂到流行樂甚至實驗式音樂都應該嘗試拿捏；亦應該嘗試把不同文化背景的音樂互相交替，中西合璧，創造新的合奏聲音。

入行 20 多年了，經歷過不同的歌曲製作，我非常同意余老師的看法。要是我單一發展的話，可能會集中製作流行曲裡面最常見的所謂「K 歌」，要是突然需要製作別的類型我可能會感到乏力，因為原來製作音樂其實需要廣泛的音樂知識。流行曲不單限於 K 歌，還有舞曲、拉丁、鄉村、嘻哈、電音、迷幻、搖滾、管弦等，實在太多了，而每一個種類都有獨特的架構和做法才能產生某種聲音的特質。舉例說，嘻哈音樂的鼓聲及和音的聲音比其他種類要大；拉丁

有特定的敲擊頻率和格局；管弦流行曲的例子有日本著名作曲家久石讓先生的作品，或者美國樂壇的大哥 David Foster 先生的作品都曾經採用大型管弦樂團元素。

在香港從事音樂，比在西方國家不同。西方國家的樂壇非常悠久，由遠古的宗教音樂，一直到爵士樂和民樂的誕生，比我們先擁有自己的樂壇，而且樂壇的基礎很早已經打好，兼且人口旺盛，市場容許更多機會培育及養活不少新進音樂人、作曲家、演奏家等。由於香港這個城市的人口遠比任何其他地方都少，市場亦小很多，新進音樂人比較難找工作機會。以我自己來做例子，剛入行的機會大部分都是製作編曲的工作，要是我只會編 K 歌的話，那在 K 歌不再流行的時代我便需要引退了。這樣會讓我非常缺乏安全感！所以我告訴自己，一定要廣泛地學習編曲，無論是黑人的 R&B，韓國的 K-pop，甚至粵曲的《王昭君》我都應該去學習，因為編曲人就只有一個責任——把任何旋律作最好的安排，呈現最好的姿態。

除了製作音樂外，演奏上更加需要拉闊眼光。我從小喜歡彈鋼琴，不過都是喜歡彈奏西方古典。第一次的轉捩點就是唸中學時有機會與其他朋友夾 band。當時有老師還提醒我：「夾 band 不像彈獨奏，會有其他人彈低音結他，亦有其他

人彈結他打鼓，你可以少彈一點，多聽一點。」我非常同意，但需要適應一段時間，因為從小都比較習慣獨奏。第二個轉捩點是要學習用拍子機，一邊聽著它「dot dot dot」地數拍子，一邊演奏。這是因為行業開始盛行一邊跟著電腦的編曲分軌播出，一邊加上現場樂隊一併演奏，而因電腦的分軌不能隨時改動節奏，所以樂隊都要跟著拍子機一起彈奏。

假若我性格固執一點，隨時在這些轉捩點放棄往前走了。接下來的轉捩點都把我的音樂領域拉闊，為自己的音樂生涯多添了經驗，例如 2020 年張敬軒與香港中樂團的「盛樂」演唱會，我要在非常有限的時間內從零開始學習管理、監督整場大型中樂音樂會；到不同大小的地方做小型合奏，彈爵士，彈民樂，為不同的樂手伴奏；舉行自己的音樂會，與香港管弦樂團合作舉辦把「流行樂古典化」的鋼琴協奏音樂會；與香港中樂團演奏林樂培老師的《春江花月夜》等，都是跟我本身的音樂基礎有段頗長距離的事情。我希望盡量把自己的音樂領域，從單一的西方古典，拉闊到香港流行曲、中樂、爵士等。

余老師的「雙肩挑」理念亦鼓勵我要保留古典音樂的基礎，再把它放在不同的新音樂種類上，讓作品聽起來更加有內涵。無論是中國傳統音樂、西方古典音樂，以及世界各國的傳統音樂，都是我們人類的瑰寶，好應該加以保存、繼承並

發揚光大。保留傳統並不代表守舊，加入現代思維也不等於忘本。我覺得京劇大師梅蘭芳「移步不換形」的理念其實跟余老師的「雙肩挑」不謀而合。今天的新音樂，如果一兩百年後還能留下，就會成為傳統，成為經典。所以我們不能死抱著傳統不放，也不能只嚮往前衛的東西，應該要更加多元，既有傳統的，也有當代的，這樣音樂才能更有生命力。

15.7 ｜ 上台如上戰場

大家有否看過美劇《雷霆傘兵》（*Band of Brothers*）？這是套我非常喜愛的電視連續劇，改編自 Stephen Ambrose 寫的同名小說 *Band of Brothers*。故事講述第二次世界大戰時，美國陸軍第 101 空降師的經歷，當中的士兵在戰事中互相扶助，儘管面臨著殘酷的環境、高度的傷亡率、持續的危險和生離死別，依然保持著韌性和決心，並繼續為他們的目標而戰。劇中的人物大部分都真有其人，描述的事情亦真有其事。這套劇非常成功，獲得 2002 年美國金球獎及艾美獎。

我看過這套劇好幾次，從頭到尾，看完再看。劇裡有很多很好的金句，都能夠應用在工作上，以作提醒。我經常比喻在演唱會彈奏很像在戰場上工作，有太多未知數，任何意外的事情都有可能發生。

"There's no shame in being afraid. The only shame is in letting your fear control you."

這句金句的意思大概是：「害怕並不可恥，唯一可恥的是讓

恐懼控制著你。」在演唱會進行中，樂手難免會遇上許多突發狀況或問題，例如把很有名的歌曲前奏彈錯，或者不慎把所有樂譜掉落地上，又或者身體不適不能正常地彈奏。每個人都有機會出錯，但我學到的是要懂得先把自己的錯誤忘記，儘快恢復集中力繼續演奏下去。我曾經遇過一些樂手，彈錯一點後不原諒自己，一直把錯誤放在心裡，以致集中力不夠而更加容易犯更多的錯。我明白怪責自己的原因，不過為大局著想的話，應該先把問題放低，直到演唱會完了才慢慢做自我反省。所以這句金句我非常深刻，因為自己的恐懼是最容易控制自己的，會因不能釋懷而影響表演。我亦喜歡劇內第二句金句：

"Courage is not the absence of fear, but the ability to carry on despite it."

意思是：「勇氣不是沒有恐懼，而是在恐懼存在的情況下仍能繼續前進的能力。」作為全職自由職業者，有很多時候都會感到迷惘。記得在 2005 年 2 月，剛好是過第一個 freelance 生活後的農曆新年假期。當時我住在銅鑼灣崇光百貨公司後面的一幢唐樓。因為當時還沒完全適應 freelance 生活，每一天都感到很困惑，覺得沒安全感。到了農曆新年的前後，我手上完全沒有工作，令我大為緊張，心情七上八落。還記

得一天晚上，獨自吃了一頓簡單茶餐廳晚餐後走路回家，一邊低頭思想：「怎會真的沒工作？」一邊在跟自己爭論：「咁多人生存到我冇理由生存唔到嘅！」最後還是忍受不了這種折磨，決定打電話給一個前輩，希望他能開解一下自己。他給我的答案：「每年農曆新年，如果不是到外地開演唱會或在紅館開的話，大部分的業內人士都會休息，這叫『收爐』。何況你知道自己的能力沒問題，幹嘛擔心呢！」當時感覺到心情終於放鬆了一點。

不過到了十幾年後的疫情時期，面對這種困境的勇氣是無論自己有多資深或有多樂觀都遠遠不夠用的。不但是整個音樂行業靜下來，而是整個香港，甚至整個世界都靜下來。這段時間需要面對的是若果行業處境幾年不變，我應該如何維持自己的生計、事業、家庭等。大家如果還記得，香港疫情最嚴重的時候連餐廳都不能開業。我做了一個決定，就是要從城市搬到偏遠地區，因為知道將會長時間困在家裡，所以搬到新界一座有後花園的小屋，起碼躲在家還能吸收太陽和新鮮空氣。處理好住屋，沒工作怎麼辦？當時正值無綫電視打算開錄《聲夢傳奇》，但因管理層轉換而被煞停了。我只好致電節目的監製，哀求他儘量不要讓節目被腰斬，因為我們樂隊有八個家庭會因此而受生計上的打擊。非常感謝這位監製沒有食言，節目再次開綠燈的一刻他就聯絡我，說恢復所

有計劃，並連續製作了兩屆。

有時候命運的安排會讓人嚇破膽，但宏觀看一下旁邊的朋友、長輩們，沒人僥倖。我告訴自己，與其畏首畏尾，不如先預備好最壞打算，當有低潮來臨的時候亦懂得面對。就像金融投資一樣，不是單單問一句應該買什麼股票，而是要先瞭解價格高的時候應該怎樣做，價格低的時候又應怎樣反應。先做好預備才開始進入市場。

我對香港流行樂壇文化的願景

My vision for Hong Kong pop music culture

於香港流行曲創作行業打滾了差不多 20 年，非常高興近年
有不少單位給予我很多流行曲以外的音樂創作、製作，甚至
是演奏機會。最近，我也有幸達成我從小到大的其中一個音
樂願望，就是參與音樂劇製作。音樂劇製作不單要懂音樂，
還要瞭解整個舞台的製作，作為音樂劇的音樂總監，不得不
學習音樂以外的製作知識。「活到老、學到老」這句話依舊
鏗鏘有力。音樂世界實在很大，沒有一天會學得完，也沒有
人能夠對世界上的各種音樂都很熟悉，所以我只想每次都專
心把音樂創作或演奏做得一次比一次好。雖然我知道高處未
算高，但總希望香港的樂壇可以向世界的大舞台越踏越前。
而我們在這一片小小的彈丸之地，究竟怎樣才可以令我們的
音樂文化向世界出發呢？

其實香港的音樂界真是不乏人才，不論古典樂、爵士音樂、
流行曲創作、流行曲歌手等等，都是人才輩出。有時我也為
作為香港人感到自豪，因為一片小小土地，音樂領域上卻麻
雀雖小，五臟俱全，很多不同樂種的音樂會、樂手等，都不
難在香港找到。這是因為香港這個國際大都會能容納不同國
籍、不同文化背景的人，這一點的確是難得的。我認為我們
也可以利用這個優勢，去擴闊我們的音樂版圖。到這個年
頭，我覺得不用把樂種分得太開。流行曲加古典樂也可以很
動聽，例如前文多次提及的香港管弦樂團古典樂流行曲音樂

會,以及張敬軒與香港中樂團「盛樂」演唱會。我們要珍惜及利用香港包容性高、有靈活度、文化交融的特質去創作更多音樂,有時也不用太執著那個樂種不能演奏什麼這個念頭,反正好聽的音樂就是好東西!香港音樂文化既有個人特色,也有不同文化背景的音樂人才,又何妨大膽創新的去創作,當然大膽要與謙虛並存,謙虛嚴謹、大膽創新兩者之間要適當地拿捏。當擁有了有保證、有質素及富有本土特色的文化產物後,我相信會更易打入世界市場,也較易與其他地方的音樂互相交流,到時又再產出另一個新的融合文化,擴大我們的音樂版圖。其實這個觀點,可以從韓國 K-pop 文化中反映出來。K-pop 文化現今已經是紅遍全球,其創作特色是混合了美國音樂文化,而這文化融合的產物茁壯成長,再加上市場銷售手法等等,打造了全世界流行音樂界的其中一個重要席位。

剛剛提及到市場銷售手法也是重要的一環,那除了音樂人(包括音樂製作人及樂手、歌手)的參與,娛樂、唱片公司的管理層也扮演著很重要的角色。他們就是老闆,如何去選擇製作單位、如何去選擇歌手、怎樣去打造一位歌手、怎樣去為他們的音樂宣傳等等,他們的每一個決定都影響著很多人,包括歌手本身及製作團隊等等。管理層除了要具備很強的市場觸覺外,擁有一定的音樂觸覺也會令音樂行業走得更

遠。有一個例子，我們常常都聽到餐廳老闆的難處，請不到一個好廚師，或者某某廚師常發脾氣等等，總之就是兩個字：擔心。但有些老闆同時也會下廚，稍有什麼人事上的問題，也可自己落場煮兩味。我意思是，如果管理層也略懂音樂，甚至是精通，有一定的音樂品味，一定會對公司有莫大益處。試想想，既有市場觸覺，也有音樂知識及高品味的管理層，由揀選歌手、製作團隊、如何打造歌手形象，繼而為歌手選擇什麼類型的曲風等等，都會比較得心應手。雖然不用每件事都自己落手做，但起碼較不容易出現決策上的錯誤，從而提升公司的歌手、音樂製作質素。這樣不單對自己的公司有利，也會漸漸地提高整個香港流行音樂行業的質素。

當然，希望還是需要放在年輕人的身上。想當年，我也是受到很多前輩跟伯樂提攜、教導及幫助才有今天的我。前面章節曾提及，我有很多年是自學鋼琴的，而流行曲編曲更完完全全是自學的。假如有年輕人想學習流行曲的音樂製作，我當然不希望他們再走我的舊路，雖然自學過程中，我自己是非常享受的，但也是艱苦的，而且也不是每個人都適合自學。學習製作流行曲，有很多方法，而最正規的莫過於是接受教育。我其實很希望香港的大學會有流行曲系。香港大學、中文大學、浸會大學及演藝學院都有音樂系，但都沒有主修流行曲的學系。曾經有不少年輕人問我怎樣編曲、作

曲，如何用音樂製作器材、如何錄音、如何做監製等等，若果真是細分的話，的確可以做到一個比較完整及正規的教學課程。以我所知，有些大學也有一些關於流行曲的課程，但也是比較入門或者是從音樂欣賞角度出發的；當然，現在也有一些學院有完整的流行樂音樂製作課程以供大家選擇，但是，我始終認為把流行曲列入大學音樂系主修科中，是會加強年輕人學習流行曲製作的動力，鼓勵他們以投身音樂界為目標，而不僅僅限於興趣層面。而且，大學可提供較多渠道讓學生與外國的音樂學校作交流，畢竟流行曲是「流行」的，即是「變幻才是流行」，與時俱進是十分重要的。如果大學真的有流行曲主修學系這個平台的話，年輕人學習流行曲創作或製作也更易與世界接軌。我自己亦非常有興趣在教育方面貢獻，希望在不久的將來有機會參與音樂教育，為後代作出一點承擔。

最後，我希望能夠見到香港樂壇有一個新的音樂市場——成年人流行音樂 (Adult Contemporary)。你可能會問：「現在沒有嗎？」有的，但我認為可以比現在更有架構，更有規模。曾經有幾位退休人士邀請我幫他們做新歌。他們不是要自己唱，亦不是要做到大紅大紫，而是邀請其他歌手負責唱，低調處理。開始洽談的時候都摸不著頭腦，我到底需要完成什麼任務呢？這幾位退休人士要我做的原來是舊風新

曲，因為他們太久沒有新歌聽了。今天樂壇已經發展到這個地步：新歌曲依然是不停穩定地誕生，不過由於樂壇相比以前已經能夠容納更多不同的曲風，這是非常健康的發展，亦是年輕觀眾夢寐以求的時代，但對於成熟一點的聽眾來說，要去聆聽太多的新曲風稍有學習曲線。如果不嘗試去認識新的歌手，聆聽新的曲風，在他們的角度來說基本上是完全沒有新歌曲的誕生。我希望不久將來可以發展一個有更多選擇的成年人流行音樂市場，因為每個成年人都值得有自己能明白、懂得享受和產生共鳴的新音樂作品去選擇，而不一定要不停翻聽舊歌。成熟的歌手也可以繼續製作舊曲風的新歌，甚至新歌手都可以像 Michael Bublé 一樣製作舊曲風的歌曲，整個樂壇又可以再次合併起來。

我的性格大部分時間都是開朗樂觀的，也很清楚自己完全是屬於音樂及真心喜歡音樂的，對於香港流行音樂的願景，亦抱有希望、正面的態度。而且，我知道音樂世界之大，樂種多如繁星，也相信世界上沒有一個人能夠認識所有音樂，這亦是我們一直都對未來抱有希望的原因，因為我們都還有很多進步空間，還有很多機會去認識我們未認識的音樂。當我們進步的同時，世界總是走得比我們更快，但我們只要抱有希望、一直努力不懈，對於奔向世界高水準音樂的目標，我們一定可以越走越近！

責任編輯
　羅文懿
書籍設計
　姚國豪

書名
　音樂遊樂場
作者
　Johnny Yim

出版
　三聯書店（香港）有限公司
　香港北角英皇道 499 號北角工業大廈 20 樓
　Joint Publishing (H.K.) Co., Ltd.,
　20/F., North Point Industrial Building,
　499 King's Road, North Point, Hong Kong
香港發行
　香港聯合書刊物流有限公司
　香港新界荃灣德士古道 220-248 號 16 樓
印刷
　美雅印刷製本有限公司
　香港九龍觀塘榮業街 6 號 4 樓 A 室
版次
　2024 年 7 月香港第 1 版第 1 次印刷
　2024 年 11 月香港第 1 版第 2 次印刷
規格
　32 開（130mm x 190 mm）240 面
國際書號
　ISBN 978-962-04-5471-4

三聯書店
http://jointpublishing.com

JPBooks.Plus
http://jp.books.plus